讓禮物100分_的
50種包裝

包裝達人 **張曉華**——著

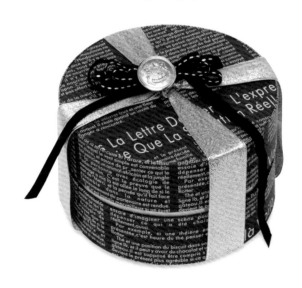

人文的·健康的·DIY的
腳丫文化

推薦序

　　人家説有美感，有才氣，有品味，如果外表還長得漂亮，那真是會讓人忌妒。從我們高中時代，好像就有這樣一位姑娘，讓我們這些女生，常常被她的氣質所吸引。這還不夠，還要偷偷的從頭打量到腳，好想也跟她一樣的氣質出眾──她是我的隔壁班同學，現在的工作夥伴。

　　她的美感＆眼光，一直是我們姊妹淘裡最出眾的。出了社會，把她獨特的美感放到她的手工裡，因而有了台北天母巷弄裡始終維持清新脫俗、小品又耐人尋味的【cozy corner生活雜貨鋪子】。身為工作夥伴的我，雖然也會做雜貨，做包裝，也有自己的美感，卻還是常常在她的創作裡，揚起一股如同高中時代令我羨慕和喜愛的情緒，那股我配不出來的清雅氣質。

　　小小的包裝書，似乎只是她施展魔法的小小初體驗，能有機會從這些我也喜歡把玩的生活感包裝裡，再次感受她的美感，似乎又是另一股讓心微微波動的體驗。期待她的園藝美感，期待她的布作美感，更期待她展現更多搭配的獨到眼光。

插畫創作人

自序

　　因為喜歡雜貨，所以有了【Cozy corner】生活雜貨小店，也因為小店的開張，我慢慢地接觸到包裝，試著感受送禮者的無限心意。看到許多來店裡的朋友，專心而認真的挑選著禮物，包裝時我都會習慣性的問一下，是送禮或是自用？如果是送禮，那麼收禮者喜歡什麼樣的顏色？喜歡什麼樣的風格呢？然後再為他包裝，希望收到禮物的人能真心喜歡。

　　漸漸地，和店裡的熟客都變成了朋友，他們常常會驚訝於我包裝禮物的方式，每每問我怎麼會想出這些裝飾呢？其實我平常就有把美麗的小東西隨手收起、分類的習慣，像是孩子吃完的可愛布丁罐、朋友從日本帶回來的小餅乾盒，或是吃完的玻璃罐……等，然後為朋友的禮物包裝時巧妙地運用。

　　我認為最棒的包裝素材和創意並不是你的禮物和包裝本身有多昂貴，而是從生活小物作起，這樣可以達到既環保又美麗的目的。

　　而這本書裡我就是希望表達的是一種包裝的概念，介紹的是創意的發想和搭配，除了運用現成而方便取得的素材之外，我還介紹了我們常見的包裝素材和購買方式，希望大家都能方便的找到需要的配件，也將包裝變成一種專注的心意，一個生活上隨時構思的習慣。

張曉華

Contents

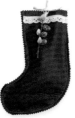

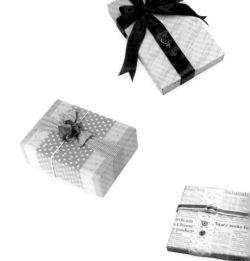

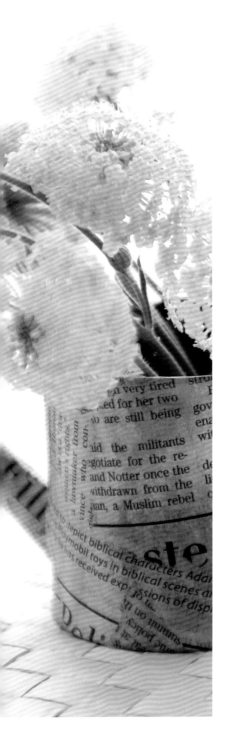

前言

　　不管去哪裡旅行，購買禮物時，我最喜歡去欣賞各種不同感覺、不同色調的美麗包裝。有時候甚至會因為包裝而衝動買下。

　　日本人對於包裝的細膩和認真，最是令人欽佩。不管是我最喜歡的自然雜貨風，還是簡單低調的形象設計包裝，每個小細節都表現出他們不斷追求完美的精神。而亞熱帶國家的熱情奔放，則完全表現在包裝的配色上，所有來自於大自然原始的素材，都是他們的靈感來源。利用藤、草、繩等元素去組合點綴，屬於粗曠而豪爽的自然風格，更是毫不遜色。

　　歐洲的感覺似乎又屬於另一種高雅細緻。法國的包裝設計優雅而浪漫；法式鄉村風中運用的小碎花與彩繪，色塊、線條的組合氛圍，總讓人從心底溫暖起來。德國的設計總是簡潔、大方，尤其是幾何的圖形設計。而義大利的包裝，往往融合了傳統和時尚的元素，巧妙地將天然材料和新題材作適當的結合。

從小到大，我相信大家都收過不少禮物，我對於特別的包裝總是愛不釋手。尤其是包裝設計精緻的禮物，每次欣賞完後，卻捨不得打開。否則就是小心翼翼地拿出內容物後，又趕緊原封不動的包回去。這種壞習慣常使得我捨不得丟掉包裝紙或是小配件，家裡的小玩意也越積越多，真是糟糕呢。不過這些隨手可得的材料與靈感，正好可以運用在自己的包裝心意上。

不管送的禮物是什麼，用心都是最重要的。漂亮的包裝每每會讓人在收到的剎那，讓人感到驚喜而期待。有時只是加個小配件就能讓人對你印象深刻呢。

這本書即是以這樣的心情，提供給您一些幸福的包裝點子，希望大家都會愛上自己動手做包裝。

Lesson 1
寫在開始前

最真的心意，就是最美的包裝。
攤開一張牛皮紙，加上明信片裝飾，或許多一片葉一支花……
他適合日式簡約、還是古典奢華？
不會很難學，輕輕打個緞帶，加點創意，
美麗的禮物包裝就這樣完成了。

關於材料

基本包裝

Beginner

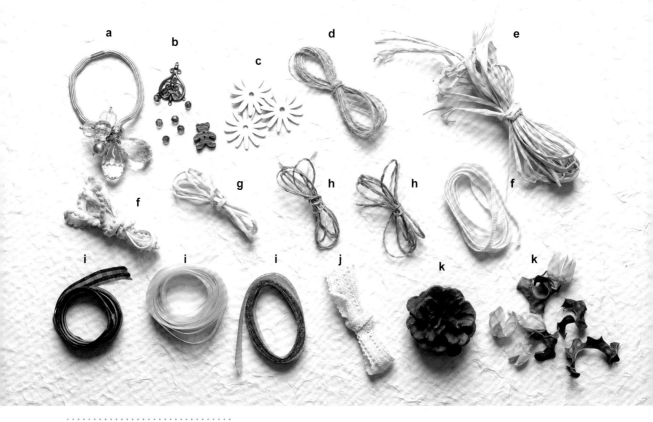

關於材料

配件素材

a.髮飾

髮飾相當好用，只要挑一個漂亮的髮飾，配在單純的包裝紙上就很出色。還能讓收禮者回收使用，送給女孩子的禮物最適合用髮飾當配件。

b.各式串珠、鈕扣

串珠和鈕扣是常用的小裝飾品，具有畫龍點睛的功用，用銅線或是麻繩綁在禮物上就很棒。

c.木片

木片在包裝上較少被運用，其實在文具行常常可以蒐集到很可愛的小木片，穿過麻繩或棉繩當作緞帶，既高雅又有質感。

d.麻繩

想要古樸自然的風格，可以多利用麻繩。麻繩有粗、細的不同標準和尺寸，現在還有染色過的麻繩，選擇更多樣化了。

e.拉菲草

拉菲草屬於進口包裝素材；可以當做緞帶或是手工編織的材料，是手作族很喜歡的材料喔。

f.棉織帶、布織帶

布棉織帶在洋裁上常常會用到，是一種很復古的材料，在服裝材料行、拼布材料店、布市等都可以找到。

g.紙藤

市面上有許多的紙藤編織作品，最近相當受到喜愛。紙藤也是日式風格中經常會使用到的一種配件。

h. 彩色草繩

質地較硬，能表現出可愛又自然的味道，於花市包裝店可購得。

i.各式緞帶

緞帶是大家最熟知的包裝材料，不論是文具行、包裝廣場或是布行、雜貨小店等都有販售，有各種材質和顏色可供選擇。

j.蕾絲

蕾絲很浪漫美麗，除了用在雜貨的設計上，用在包裝上也很有質感，尤其是配合布類的包裝更加素雅。

k.乾果、乾燥花

乾果和乾燥花都是隨手可以做的素材，但是一般花市、花店等也都可以找到。

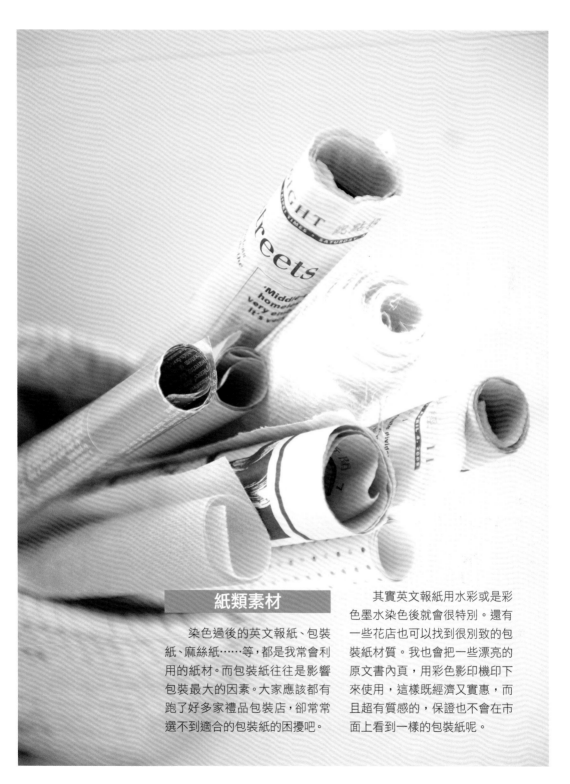

紙類素材

　　染色過後的英文報紙、包裝紙、麻絲紙……等,都是我常會利用的紙材。而包裝紙往往是影響包裝最大的因素。大家應該都有跑了好多家禮品包裝店,卻常常選不到適合的包裝紙的困擾吧。

　　其實英文報紙用水彩或是彩色墨水染色後就會很特別。還有一些花店也可以找到很別致的包裝紙材質。我也會把一些漂亮的原文書內頁,用彩色影印機印下來使用,這樣既經濟又實惠,而且超有質感的,保證也不會在市面上看到一樣的包裝紙呢。

布類素材

有時候收到碎花布包裹的小禮物，像是手工香皂等，我總捨不得丟。做完手工藝剩下的碎布也大多會留下來。小小的布料也可以在包裝上具有畫龍點睛的功用喔。

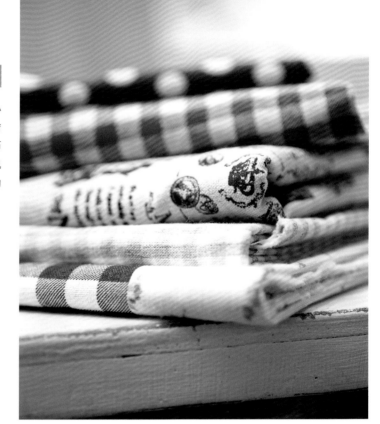

橡皮章、木章等

橡皮章和木頭印章是這些年忽然熱門的手藝品，許多人都開始學習刻屬於自己的橡皮章。

我的習慣是會準備至少一組數字和英文字的木章或橡皮章，以及可以蓋在紙類和布類的各色印泥，不管是用來做小卡片，或是直接蓋在織帶或是包裝紙上，這可是包裝上最好用的祕密武器呢。

材料哪裡買

紙類素材

＊棉紙、紙藤、特殊包裝用紙，美術社或是棉紙行都可以找到，某些文具店也可以尋獲。

長春棉紙行：02-25064918 台北市長安東路74號

國泰棉紙行：02-23628481 台北市和平東路一段8號

龍瑞棉紙行：02-23634881 台北市和平東路一段64號

興佳棉紙行：02-22585669 台北縣板橋市文化路一段319號

世傑美術社：02-89731814 台北縣三重市集美街203號

國泰美術社：02-23690698 台北市和平東路一段184-2號

國泰美術社：04-3722941 台中市英才路617號

國泰棉紙公司：06-2274028 台南市北門路二段130號

同央美術社：06-2354837 台南市青年路227號

國泰棉紙公司：07-2888111 高雄市三民區建國三路131號

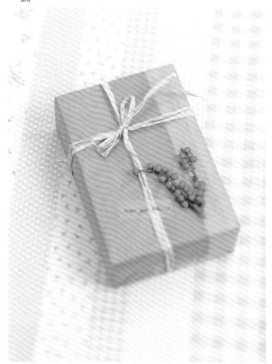

配件素材

＊棉織帶、緞帶、鈕扣、蕾絲、花布、毛線、羽毛等，都可在服裝材料行、拼布材料店、布市等購買。

永樂市場：台北市迪化街一段

承薪企業有限公司：02-22222300 台北市太原路99號

介良裡布行：02-2558-0718 台北市民樂街11號

全國布行：02-25560132 台北市延平北路二段10號

華新布行：02-2559 -3960 台北市迪化街一段21號

＊串珠、木片等小飾品，可在飾品材料、工藝店等購買。

小熊媽媽：02-25508899 台北市延平北路一段51號

東美飾品材料行：02-25588437 台北市長安西路306號

格雷工藝社：02-23211513 台北市金華街205號

佳興行：02-28325442 台北市士林區貴富街2號

彩屋手藝材料行：04-22824801 台中市台中路407-1號

十美堂手藝材料行：06-6324393 台南市新營市民權路50號

晶美手藝材料行：07-2713188 高雄市球庭路83號

＊自然風素材，如麻繩、包裝紙、牛皮紙、緞帶、拉菲草、紙藤、藤籃等，除了網路購物外，也可以在日系雜貨、文具店等購買。

大創百貨

台北南西店：02-25618733 台北市南京西路1號1.2F

台北館前店：02-23314052 台北市館前路12號4F

板橋原宿店：02-29542327 板橋市中山路一段50巷22號1F

宜蘭LUNA店：03-9311682 宜蘭市民權路二段38巷6號1F

台中大墩店：04-23262646 台中市大墩路591號2F

台中誠品店：04-23268643 台中市公益路68號B2F

嘉義松屋店：05-2761127 嘉義市忠孝路600號6F

台南FOUCS店：06-2110853 台南市中山路166號5F

高雄漢神巨蛋店：07-5224328 高雄市博愛二路767號B棟B1F

高雄夢時代：07-9706068 高雄市成功二路2號7F

永豐包裝材料行：02-25550308 台北市南京西路97號

基本包裝

方形盒包裝法

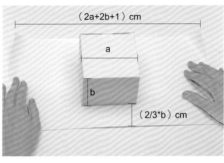

1 包裝紙左右邊總長度約2a+2b+1；上下邊長度約2/3b；將禮物紙盒放在正中央；

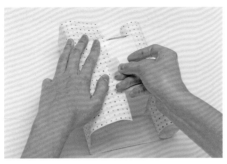

2 先將左邊紙拉起，緊密的貼著紙盒，再以膠帶固定；

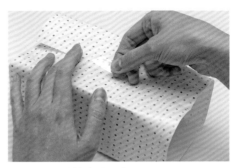

3 右邊也同樣包起來固定；

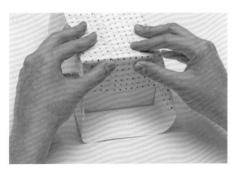

4 側面的上面包裝紙先往下摺入；

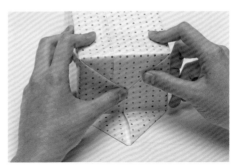

5 將兩邊往中間摺入；

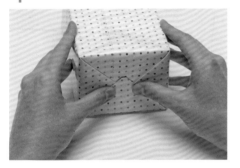

6 下面部份摺起後，即可用膠帶固定貼好；

7 另一側邊也以同樣方法包起來就可以了。

十字蝴蝶結

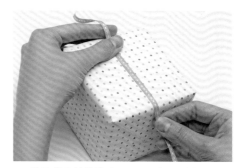

1 將緞帶放於禮物中間,預留較短的部份於上面,較長(a端)端繞過禮物下方回到上方;

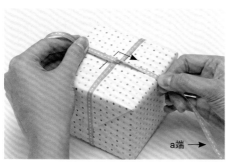

2 將繞過禮物的長端(a端)拉上來與短邊交叉綁緊;

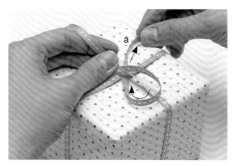

3 繞過禮物的另一邊後再拉到上面,a端穿過原交叉點下方;

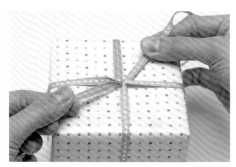

4 在結的中央綁緊固定;

5 最後做出蝴蝶結就可以了。

圓筒狀包裝法

1 配合物件裁好包裝紙，左右邊長度約比禮物長度長1～2cm；上下邊長度約比禮物直徑長1～2cm；再將禮物放在包裝紙中間；

2 將左右兩邊包裝紙往上緊密的貼著禮物，以膠帶固定；

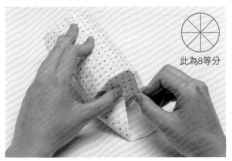

此為8等分

3 圓底部份依序壓摺出8等份的摺線（如圖）；

4 依序往中間摺合，最後用膠帶固定；

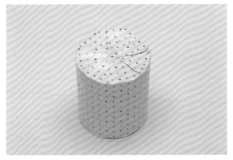

5 另一邊也以同樣方法包起來就可以了。

糖果式包裝法

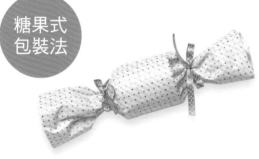

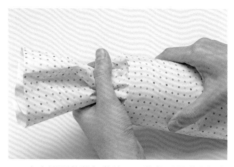

1 左右同圓筒狀包裝法1〜2做好（此法的包裝紙上下邊需裁剪更長一些，才能做出糖果的皺摺），另一邊用手抓出皺摺；

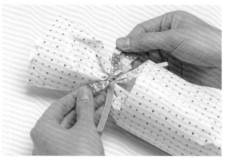

2 取一段緞帶直接綁在上面固定即可；

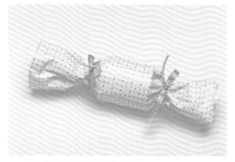

3 另一邊也以同樣作法完成。

長型緞帶花

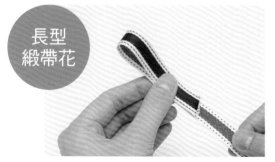

1 取一段緞帶，一端往下繞成一個環；

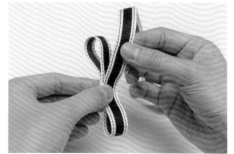

2 另一端也同等份往上摺；

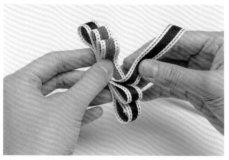

3 如上面兩個步驟，來回重複做出較小的緞帶環；

4 最後做出圓形疊放在中間，用訂書機或膠帶固定就可以了。

Simple

Lesson 2

簡單自然・就很好看

從簡單的包裝開始，或許再加個小配件⋯
單調的盒型包裝不如換籃子來裝裝看，
生活裡有許多驚喜與點子，只要多點創意、加點巧思，
包裝就像我們搭配衣服一樣，只要選對顏色搭出重點，就會自然美麗。

Style 1 ・ 質樸而優雅

Style 2 ・ 華麗的冒險

Style 3 ・ 可愛的小物

Wrapping

Double 原味小物

材料

不同顏色包裝紙二張
拉菲草一支
乾燥植物一支

作法

1. 分別將二份禮物以基礎包裝法包好;
2. 用拉菲草將二份禮物打十字結固定,上面再打一個小環結;
3. 取一小段乾燥松果植物,夾放在繩結的中間即可。

素色包裝大方簡單,可以應用於包裝給女性長輩或是好姊妹的手帕、絲巾、手工香皂、小襪子等禮物。

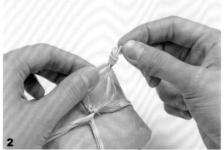

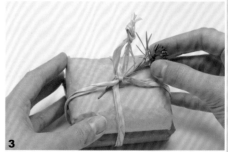

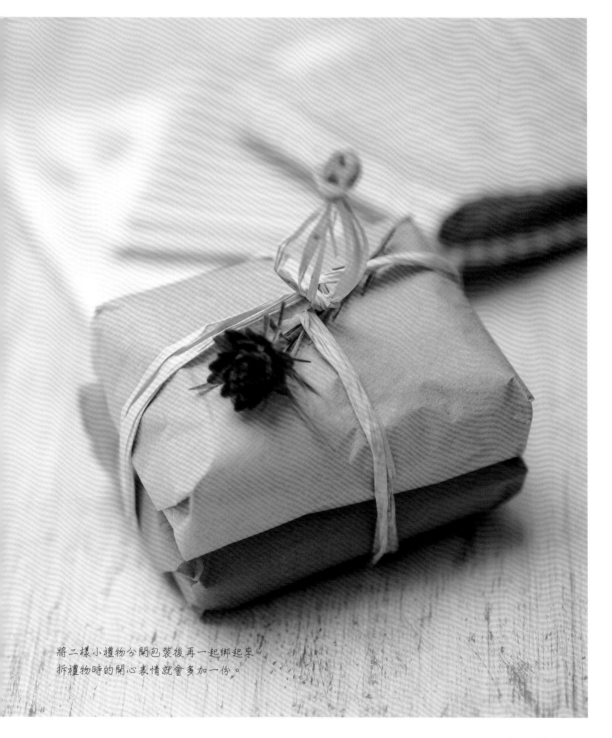

將二樣小禮物分開包裝後再一起綁起來，
拆禮物時的開心表情就會多加一份。

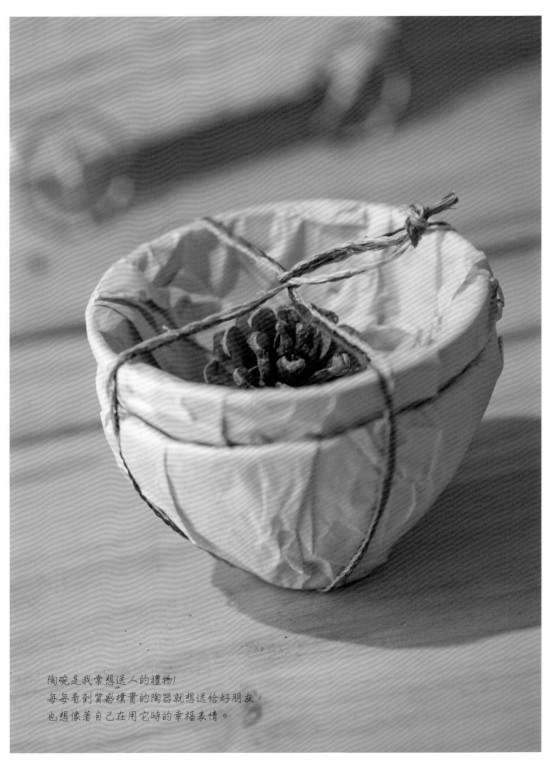

陶碗是我常想送人的禮物！
每每看到質感樸實的陶器就想送給好朋友，
也想像著自己在用它時的幸福表情。

幸福的陶碗

 材料

牛皮紙二張
二色草繩二條
松果一個

作法

1. 將碗放在薄牛皮紙中間，左右邊均向中間摺入。
2. 二個碗均分別以不規則狀包好，牛皮紙摺入碗中固定；
3. 將碗套在一起後，用二條不同的草繩綁緊固定，再於繩上做出環結，放入松果裝飾即可。

你也可以用二種不同顏色的紙做出搭配喔！

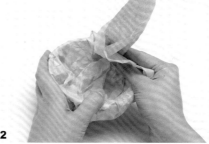

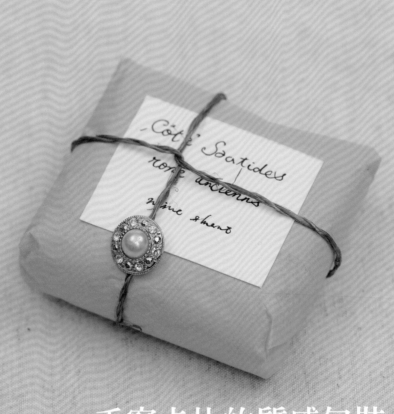

手寫卡片的質感包裝

材料

咖啡色草繩一條
鈕扣一個
牛皮紙一張
寫上文字的卡片一張

作 法

用牛皮紙以基本包裝把禮物包起來，將寫滿祝福話的卡片貼在表面；將草繩穿過鈕扣後綁在禮物上就完成了。

看到特殊的鈕扣或是珠珠，就把它們收集在罐子裡吧。哪天需要用時它們就是最有創意的來源了。

在包裝上貼上小小的蕾絲蝴蝶結，就這樣當做包裹寄出去，
收件人一定會倍感溫馨的。

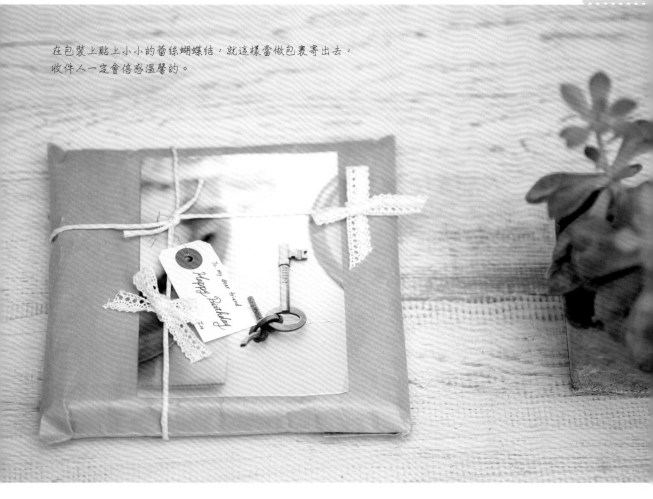

明信片的巧思

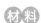 **材料**

牛皮紙一張
蕾絲蝴蝶結二個
白色蠟繩一條
明信片一張
小吊卡一張

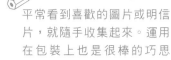

平常看到喜歡的圖片或明信
片，就隨手收集起來。運用
在包裝上也是很棒的巧思
喔！

作法

用牛皮紙把禮物包起來，再將明信片貼在表面；將白色蠟
繩以十字結綁在禮物上，掛上小吊卡和蕾絲蝴蝶結就完成
了。

雙色小小蝴蝶結

牛皮紙一張
不同顏色緞帶二條

作法

1. 先將禮物用牛皮紙以基本包裝法包好後，取一緞帶繞過禮物的一邊，在上面交叉打結；

2. 取較長的一邊繼續繞過禮物的底部；

3. 繞於上端後打結固定；

4. 同樣將另一顏色緞帶繞過禮物後打結固定於前一顏色緞帶上就可以了。

✎

這裡的緞帶小結我用很簡單的十字結，沒有使用蝴蝶結，因為二個蝴蝶結視覺上會有些太過於複雜，當然如果要更可愛一點，你也可以打上蝴蝶結。

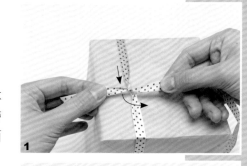

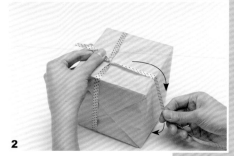

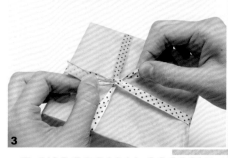

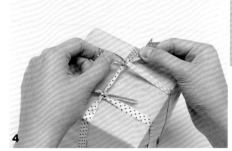

質樸而優雅

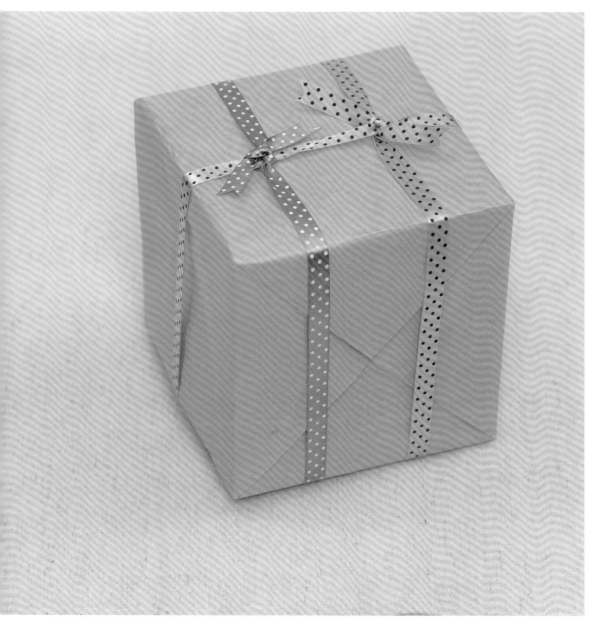

就算你手邊只有素面包裝紙的時候也沒關係，
只要運用二條不同顏色的緞帶，交叉固定並打上小結，
也能讓禮物一樣可愛。

Lesson 2
簡單自然，就很好看 029

金色質感透明盒

 材料

描圖紙一張
金色英文包裝紙一張
細銅線一條

因為很搭金色包裝紙的顏色，所以我用細銅線來當作緞帶。

作法

透明盒上先貼上一層描圖紙，再加上小一些的金色包裝紙；用十字包裝法綁上細銅線就可以了。

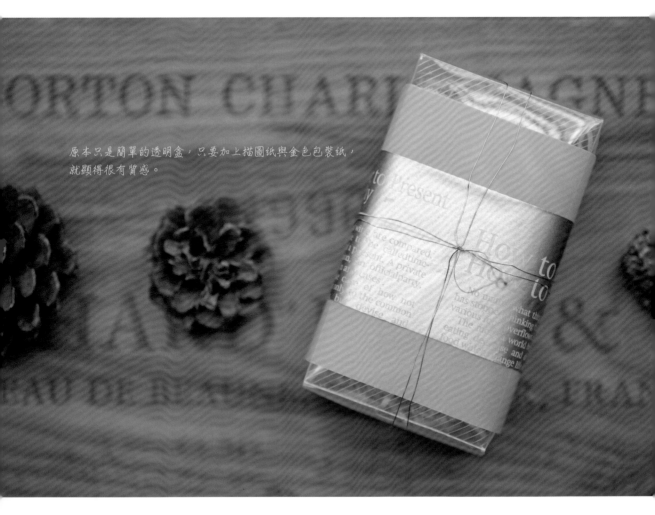

原本只是簡單的透明盒，只要加上描圖紙與金色包裝紙，就顯得很有質感。

迷人的碎花布

材料

碎花布一塊
布織帶一條

作法

碎花布當作包裝紙,用基本包裝的方式包好,打上咖啡色的蝴蝶結緞帶就好囉。

選用布作為包裝材料時,緞帶也同樣搭配布質緞帶會較為適合喔。這包裝用來包送給女生的手工香皂、圍巾、小手套等都很速配。

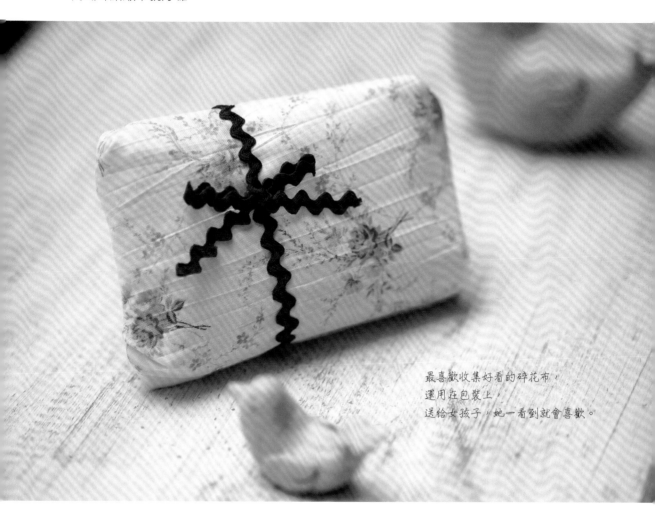

最喜歡收集好看的碎花布,
運用在包裝上,
送給女孩子,她一看到就會喜歡。

相片是紀錄珍貴片刻的好方法，這次就幫相片配好相框，
一起包起來送給他吧！

珍貴的回憶相框

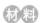 材料

描圖紙一張
白色蕾絲紙一張
毛線一條
花型木片二片

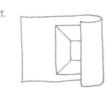 1.

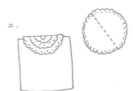 2.

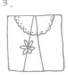 3.

作法

1. 描圖紙以基本包裝法將禮物包好；

2. 再加上白色的蕾絲紙摺半後貼在禮物上；

3. 繫上穿上花型木片的白色毛線，就有一種浪漫的感覺。

這款蕾絲紙相當好看，其實是不經意收起來的杯墊呢。花形木片
在文具店就可以買得到喔！

美麗的乾燥花

材料

點點布一塊
粗麻繩一條
乾燥花一朵
細銅線一條

作法

1. 用點點布將禮物包起來；
2. 選用粗麻繩在禮物上打上十字蝴蝶結；
3. 將乾燥花用細銅線固定，再穿過蝴蝶結固定就可以了。

我喜歡送朋友各種茶葉，不管是花茶還是紅茶、果茶，都可以和朋友一起品嚐下午茶。罐裝的茶葉有種自然芳香的氣息，加點簡單包裝與乾躁花的組合最適合不過了。

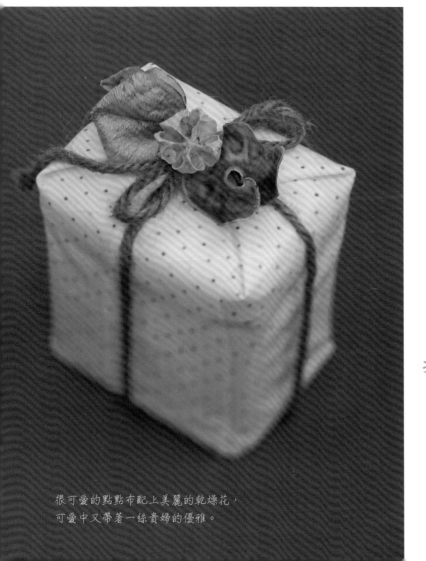

很可愛的點點布配上美麗的乾燥花，可愛中又帶著一絲貴婦的優雅。

1.

2.

3.

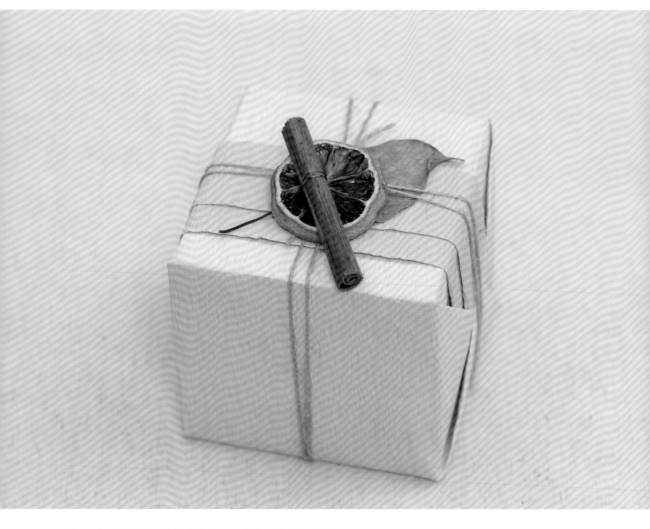

想不到吧！檸檬切片後風乾就可以成為可愛的配件呢。
平常多收集一些漂亮的葉子做成乾燥花，
就能在包裝上多了一些美麗的點綴。

雙色包裝紙的運用

材料

雙色包裝紙一張
麻繩一條
乾燥葉子一片
乾燥檸檬片一片
肉桂棒一個

作法

1. 外層用淡色包裝面先將禮物包起,再像摺扇子一樣摺出另一面的顏色;
2. 摺二層後在背面貼上雙面膠固定;
3. 上下二邊以基本包裝法包好;
4. 用麻繩繞二次十字結,在上端打好平結後,將事先做好的乾燥葉、肉桂棒和檸檬片,固定在麻繩結上裝飾。

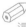

這種包裝紙二面的顏色不同喔。只要在基本包裝上稍做變化就能有特殊的配色效果,是種很方便的紙張呢!

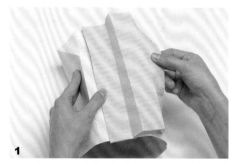

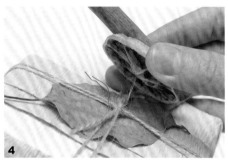

大方典雅的牛皮紙袋

材料

立體牛皮紙袋一個或牛皮紙一張
英文字碎花布一塊
咖啡色緞帶一條
造型鐵片三個

作法

1. 裁一段有英文字花樣的三角布；
2. 將碎布斜貼於紙袋的外面，背面貼膠帶固定；
3. 用寬的咖啡色緞帶以十字結綁好，並打上蝴蝶結；
4. 在緞帶上扣上精緻的鐵片或是縫上特別造型的扣子做為裝飾。

牛皮紙袋是文具店裡常見的，也可以直接用牛皮紙包好禮物。而鐵片
是在手工材料行就可以找到，還有各種不同的圖案喔。

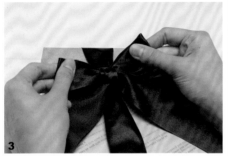

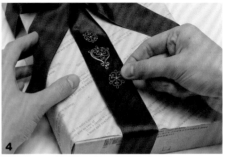

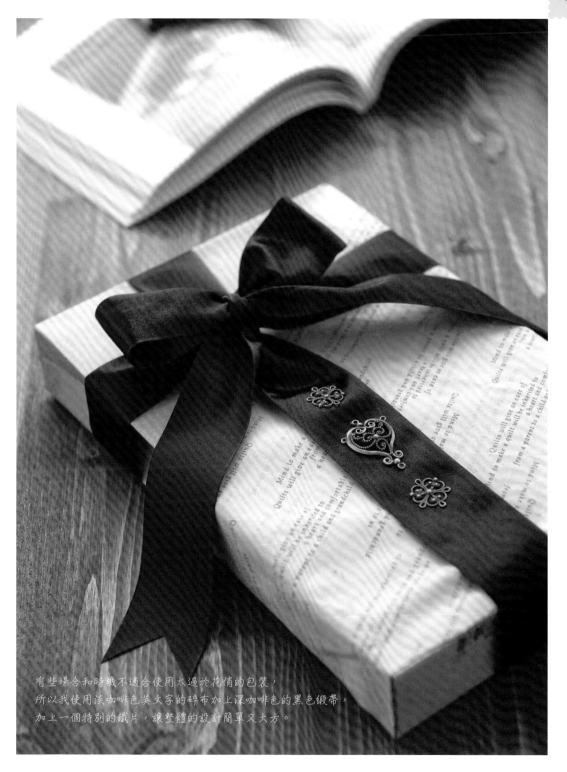

有些場合和時機不適合使用太過於花俏的包裝，
所以我使用淡咖啡色英文字的碎布加上深咖啡色的黑色緞帶，
加上一個特別的鐵片，讓整體的設計簡單又大方。

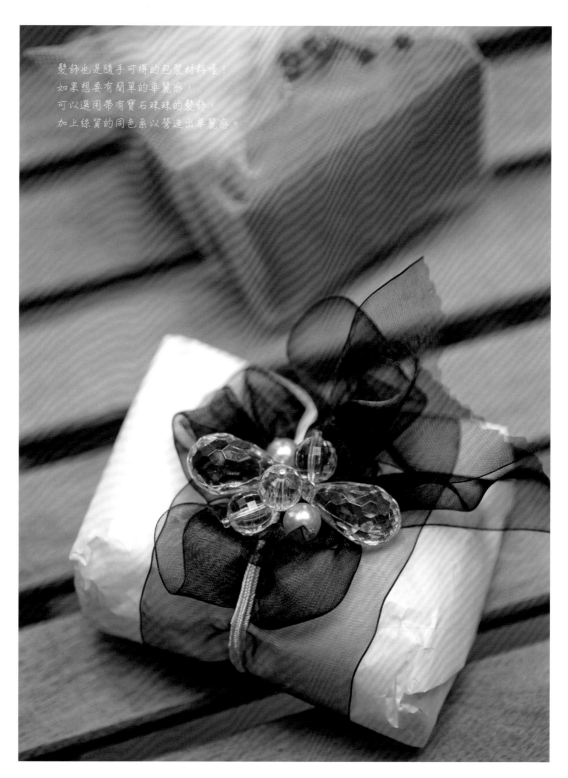

髮飾也是隨手可得的包裝材料喔！
如果想要有簡單的華麗感，
可以選用帶有寶石珠珠的髮飾，
加上絲質的同色系以營造出華麗感。

髮飾的華麗藝術

材料

素色包裝紙一張
絲質緞帶一條
髮飾一個

作法

1. 將禮物用素色包裝紙以基本包裝法包好，在中間貼上一段
 藍色絲質緞帶裝飾；
2. 將髮飾套在禮物中央；
3. 取同材質的大緞帶綁好一朵蝴蝶結，固定在髮飾下就可以
 了。

因為裝飾的重點在於髮飾，所以包裝紙儘量選用白色或素色的
紙，才不會讓整體設計太過於花俏而沒有重點。

亮麗的紅色串珠

材料

白色薄紗一塊
紅色包裝紙一張
細銅線一條
紅色小珠珠六個

作法

1. 將禮物用紅色包裝紙用基本包裝法包好，放在白紗的中間，上下二邊摺起固定後，左右拉起並打上蝴蝶結；
2. 細銅線串入紅色小串珠；
3. 紅色小串珠串入後可以彎曲銅線固定位置；將串珠隨意的纏繞在白紗上就可以了。

白色薄紗配上大紅色的禮物包裝相當搶眼。但是要注意白紗一定要比禮物盒大，才能做出大的蝴蝶結；加上串珠更有畫龍點睛的效果。

1

2

3

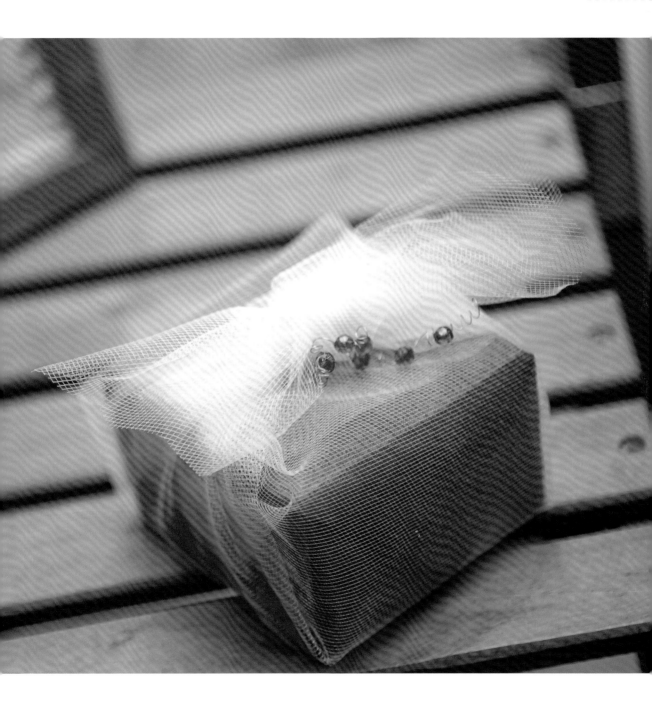

和風氣質饗宴

和風味紅色包裝紙一張
蕾絲一片
棉織帶一條

1. 禮物以基本包裝法包好，中間用蕾絲片裝飾，貼固定於背面；
2. 將織帶以斜對角的方式繞於禮物上；
3. 在左上角打上蝴蝶結就好了。

蕾絲片和棉織帶都是在服裝材料店找到的，下次你也可以去逛逛，有時候會有意外的驚喜，發現新鮮有趣的idea。

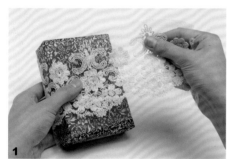

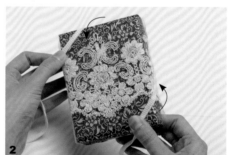

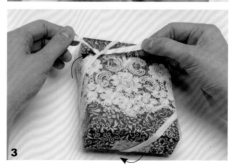

帶著濃濃日式和風的紅色包裝紙，如果單獨使用就沒有新意了，
那就加上蕾絲片與棉織帶吧，這樣，是不是就相當華麗了呢？

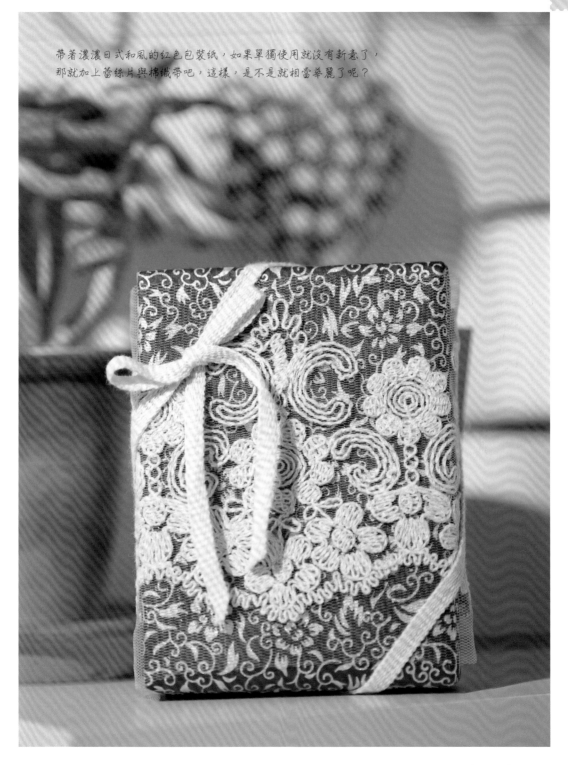

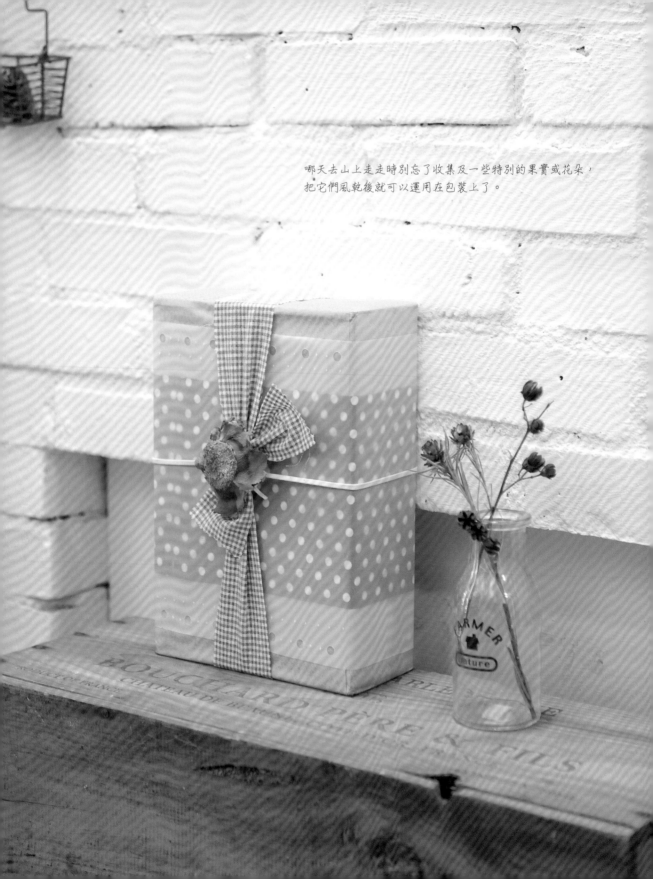

哪天去山上走走時別忘了收集及一些特別的果實或花朵，
把它們風乾後就可以運用在包裝上了。

甜美迷人風采

材 料

- 綠色包裝紙一張
- 描圖紙一張
- 咖啡色圓點碎花布一塊
- 白色皮繩一條
- 格子長布條一條
- 乾燥花一朵

作 法

1. 完成綠紙的基本包裝後加上一塊圓點布，並用雙面膠固定在禮物背面；
2. 描圖紙的二邊用打洞機打出洞後，再用粗針的圓頭部份壓出立體點點；
3. 同樣將描圖紙覆蓋於禮物上，再綁上白色皮繩；
4. 運用格子布條綁上蝴蝶結後，加上乾燥花就顯得相當別緻。

當需要包裝的禮物盒比較大時，我們可以運用多種包裝紙來做出層次變化。而且平常用剩的點點布也可以拿來當作包裝裝飾，加上描圖紙打洞是不是更加特別？

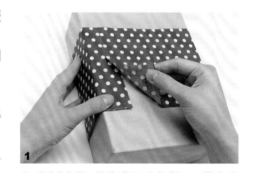

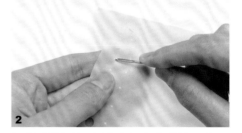

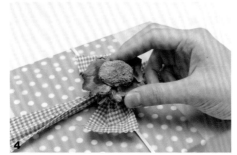

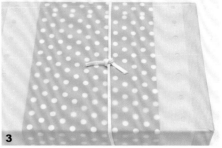

透明玻璃罐

材料

透明玻璃罐一個
麻布一塊
碎花布一塊
印章、印泥
蕾絲織帶一條

作法

1. 用鋸齒剪刀剪下一小塊麻布，蓋上數字印章，再貼上小碎花布做裝飾；
2. 將貝殼禮物放入瓶子裡，用雙面膠或相片膠將麻布貼在瓶罐上；
3. 瓶口處繫上蕾絲織帶蝴蝶結就可以了。

透明罐是常見的食品罐頭，用完了就洗好收起來。數字印章也可以換成其他文字，讓禮物更有意義。

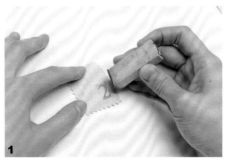

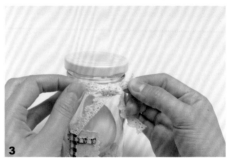

讓禮物100分的
50種包裝

把那天一起去海邊玩的回憶統統放進透明罐裡，
加上一點小創意，就是一份像禮物又像裝飾品的心意。

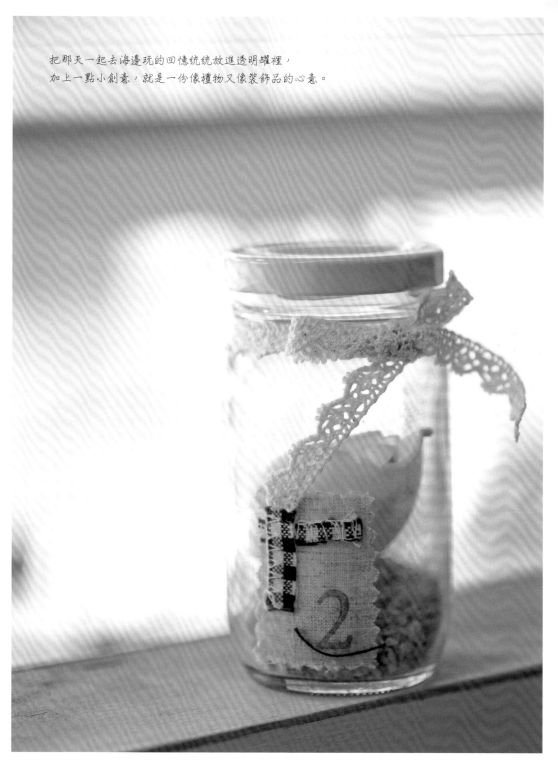

俏皮的糖果罐

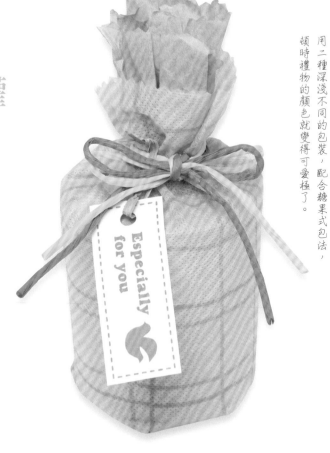

用二種深淺不同的包裝，配合糖果式包法，頓時禮物的顏色就變得可愛極了。

材料

不同顏色包裝紙二張
紙藤二條
小吊卡一張

作法

1. 將二張不同顏色的包裝紙重疊，深色包在裡面；
2. 一端用圓形包裝法包好；另一端以鋸齒剪刀剪成波浪狀，外層要比內層短一些；
3. 用糖果式包裝法將圓筒狀包好，繫上紙藤蝴蝶結後再夾綁上小吊卡就完成了。

可以用來包裝送小女生的糖果罐或筆筒等。紙藤的顏色可以選用和包裝紙同色系來搭配，這樣視覺上較為協調。

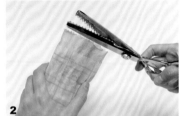

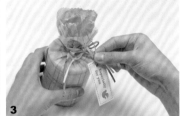

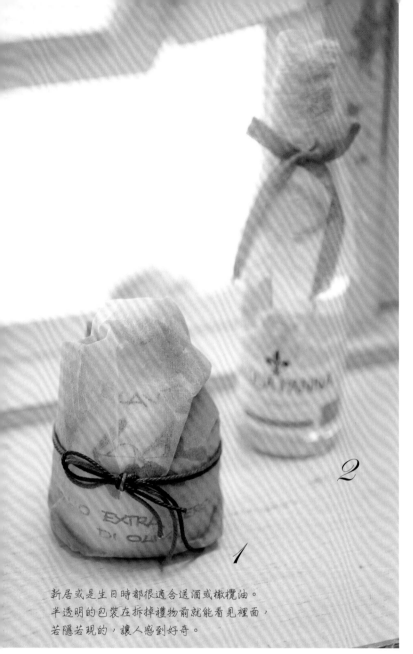

醇美的
瓶狀賀禮

材料

一：半透明漸層包裝紙
　　粗蠟繩一條
二：麻絲紙一條
　　麻緞帶一條

作法 1（矮瓶包裝法）

1. 將瓶子放於紙張中央，上下摺起來包覆好，左右也同樣摺起；
2. 於背面用膠帶固定住，綁上蠟繩作裝飾就可以了。

作法 2（酒瓶包裝法）

用一小張麻絲紙將瓶口的部份包覆起來，用麻緞帶打結固定就好了。

如果瓶子本身就很好看，就可以參考第二種包裝法，簡單又好看。有些瓶子的形狀比較特別，用不規則的方式把包裝紙包起來，再打上漂亮的緞帶，就有一種簡單的美。

新居或是生日時都很適合送酒或橄欖油。
半透明的包裝在拆掉禮物前就能看見裡面，
若隱若現的，讓人感到好奇。

1

2

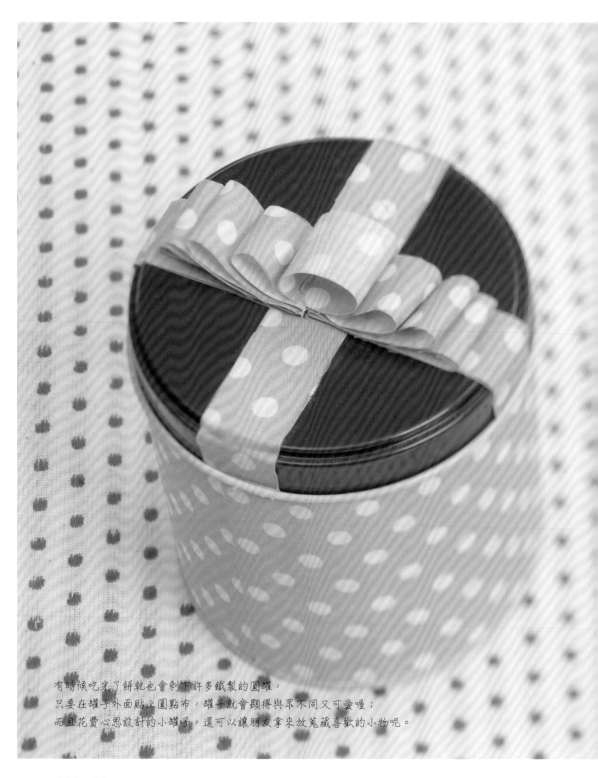

有時候吃完了餅乾也會剩下許多鐵製的圓罐，
只要在罐子外面貼上圓點布，罐子就會顯得與眾不同又可愛喔；
而且花費心思設計的小罐子，還可以讓朋友拿來放蒐藏喜歡的小物呢。

圓筒小鐵罐

材料

圓筒罐一個
圓點布一塊

作法

1. 取一長形的圓點布背面用雙面膠貼在鐵罐上；
2. 蓋子的部份先用二段布條，背面用雙面膠貼出十字交叉的圖案；
3. 將做好的緞帶花（見基礎包裝技法p19），貼在盒蓋上就可以了。

在39元店無意間找到了可愛的圓筒罐，大小非常適合拿來放禮物呢，不管是放進手錶、髮飾還是親手烤的小餅乾都可以，只要加上一點點創意，就會是一件物超所值的禮物包裝。

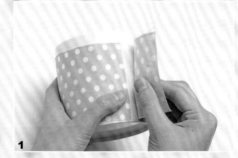

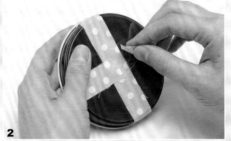

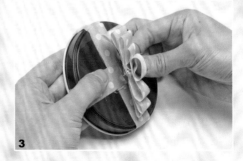

迷你小籐籃

材料

小籐籃一個
不織布二塊
皮繩一條
鈕扣二個
針、線

作法

在皮繩上縫上不織布小花
和別緻的鈕扣，當作緞帶
繞小籃子二圈再綁起來即
可。

這個39元商店裡也常見到的
小籐籃，我常常用來盛裝送
給女孩子的耳環、項鍊或是
首飾、精油等，加上手縫皮
繩就很有手作的味道。

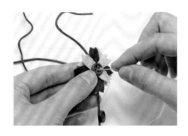

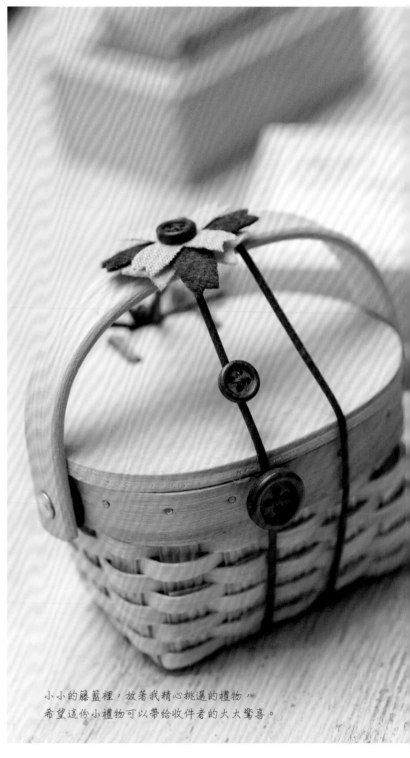

小小的籐籃裡，放著我精心挑選的禮物，
希望這份小禮物可以帶給收件者的大大驚喜。

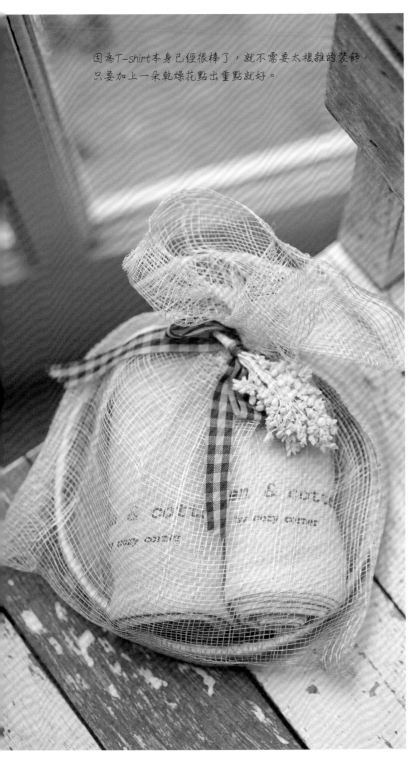

因為T-shirt本身已經很棒了，就不需要太複雜的裝飾，
只要加上一朵乾燥花點出重點就好。

自然風 *T-shirt*

材料

麻袋子一個
籐籃一個
乾燥花一束
格子緞帶一條

作法

使用半透明的麻紗袋子加
上盤狀的籐籃，直接把
T-shirt 放進去，這種自然
的感覺也很棒。

麻紗袋子加上盤狀的籐籃是
之前買東西時留下的袋子。
有些老街觀光區也可以找到
這樣復古的配件。

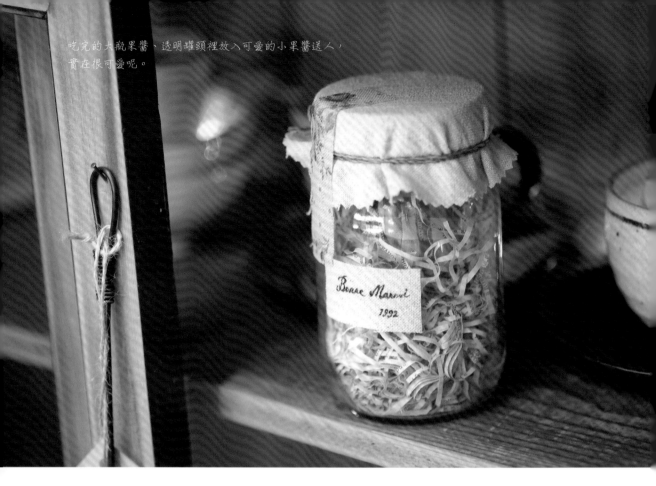

吃完的大瓶果醬，透明罐頭裡放入可愛的小果醬送人，
實在很可愛呢。

自釀小果醬

 材料

空玻璃瓶一個
碎紙條少許
麻布二塊
碎花布一塊
麻繩一條

 作法

1. 將小果醬和碎紙條放入瓶內，包上麻布並用麻繩固定；

2. 麻布用鋸齒剪刀剪出花邊，寫上文字後貼在罐上，再貼上
碎花布就好了。

小碎紙條可以取廢棄回收的紙張自己裁剪就可以了，這樣的包裝
也可以拿來裝漂亮的小糖果喔。

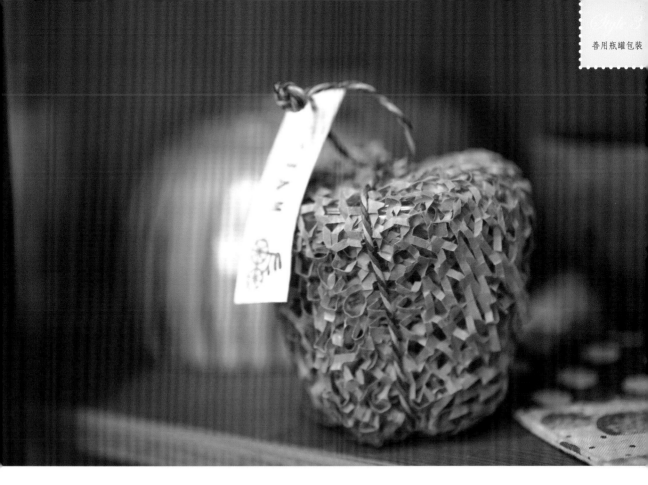

自釀小果醬 2

 材料

蜂巢狀包裝紙一張
雙色紙藤一條
手工小卡片一張

 作法

1. 玻璃罐裝的手工果醬，直接用蜂巢狀包裝紙包覆起來；
2. 綁上紙藤及手工小卡片，這樣就很有味道。

 蜂巢狀包裝紙也是以前購物收集來的，如果找不到這種包裝紙，可以用麻絲紙代替，糖果狀包起來也會很好看。

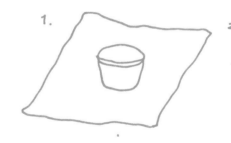

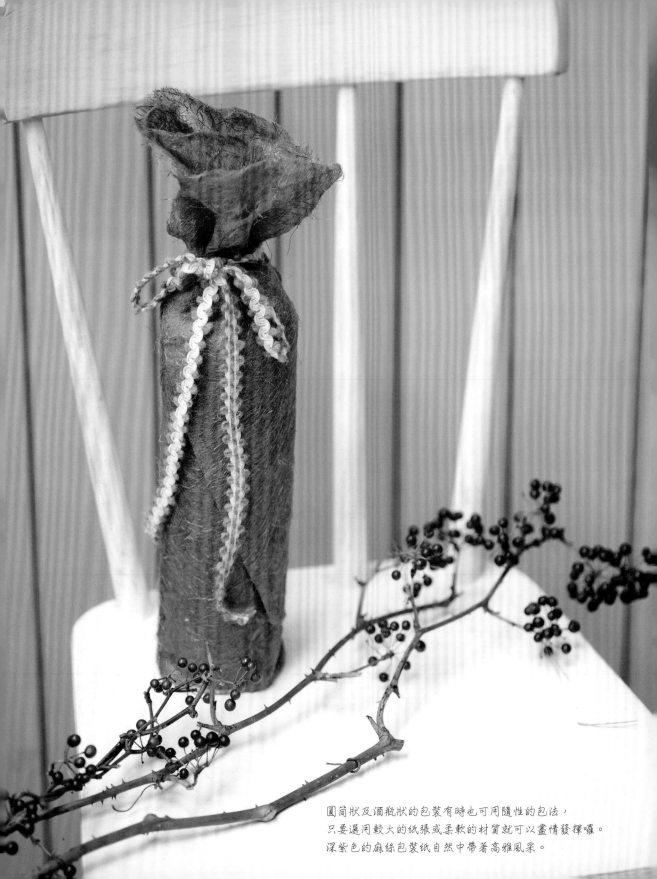

圓筒狀及酒瓶狀的包裝有時也可用隨性的包法，
只要選用較大的紙張或柔軟的材質就可以盡情發揮囉。
深紫色的麻絲包裝紙自然中帶著高雅風采。

隨性的長圓筒包裝

材料

紫色麻絲紙一張
毛料緞帶一條

作法

1. 圓筒底部先用麻絲紙隨意摺起來；
2. 圓筒狀的左右二邊也往中間包起來；
3. 上方抓出自然的皺摺；
4. 繫上毛線樣的緞帶蝴蝶結。

長型的禮物就該配上長尾巴的蝴蝶結，如果將蝴蝶結打的太小，
就無法表現出簡單大方的感覺了。

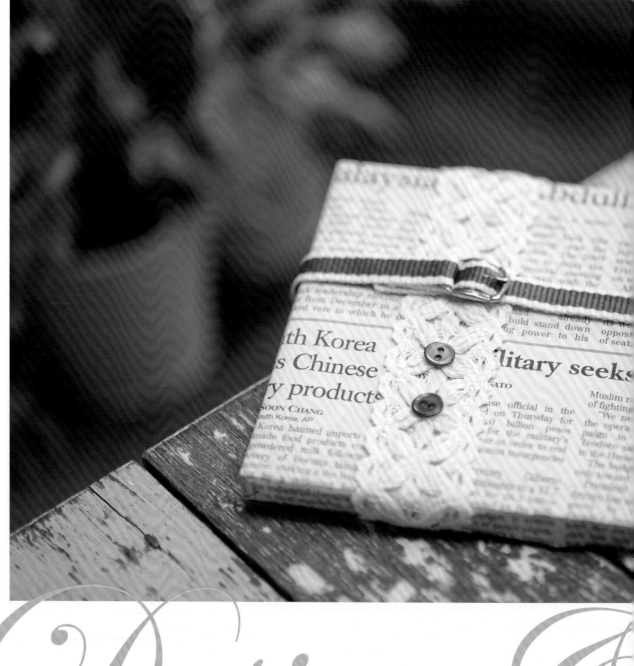

Design &

Lesson 3
用心設計・祝福滿滿

雖然禮物盒很容易買得到，但就是不想用制式的包裝，
親手做的禮物和包裝雖然不昂貴，但是卻更有意義。
那就學著善加利用身邊隨手可得的素材吧，
只要多點創意，小小禮物也能有大大的驚喜喔。

Style 1 ● 手工香皂的包裝

Style 2 ● 食之有味小點心

Style 3 ● 別出心裁的書與CD

Style 4 ● 幸福滿滿小花束

Blessing

小圓手工皂

材料

乾燥植物一朵
銀色鐵片一個
雙色紙藤一條

作法

將香皂放入乾燥花中，紙
藤用十字結包裝法綁上蝴
蝶結；在紙藤上別上銀色
鐵片裝飾就可以了。

如果找不到乾燥的大朵花
卉，可以用乾燥的葉子包起
來，這樣也很好看喔。

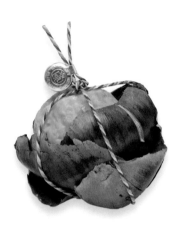

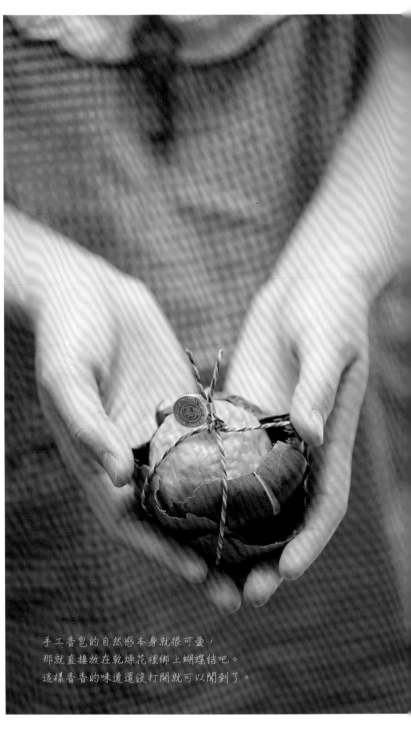

手工香皂的自然感本身就很可愛，
那就直接放在乾燥花裡綁上蝴蝶結吧。
這樣香香的味道還沒打開就可以聞到了。

麻布袋DIY

材料

麻布二塊
麻繩一條
針、線
布織帶一條

作法

1. 將二塊麻布重疊，三邊車縫或手縫起來成小袋子；
2. 在麻布袋表面手縫上自己設計的小花的圖案，並縫上麻繩當花莖；
3. 在袋口上方等距離剪出5～6個小洞，穿過布織帶就可以將袋口束起來，放進香皂禮物了。

束口袋功能很多，也可以裝進化妝品或是文具等，收到禮物的人也能留在身邊使用。加上手縫的圖案相當有獨特設計的風格。

素面的麻布縫上手工的小花，再簡單的車縫成袋子，
放進淡淡香味的手工皂，簡單的小禮物也有滿滿的心意。

1

2

3

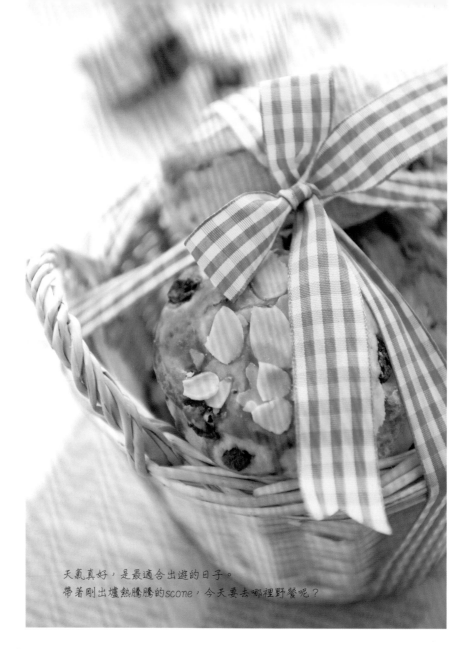

天氣真好，是最適合出遊的日子。
帶著剛出爐熱騰騰的scone，今天要去哪裡野餐呢？

美味滿點的 *Scone*

 材料

籐籃一個
格子大緞帶一條

 作法

把美味scone直接放入籐籃
裡，在籐籃上面打上緞帶
就好了。

好吃的點心就不需要太誇張
的裝飾了，只要放進家飾店
都可以買到的籐籃裡，小點
心看起來就會更美味。

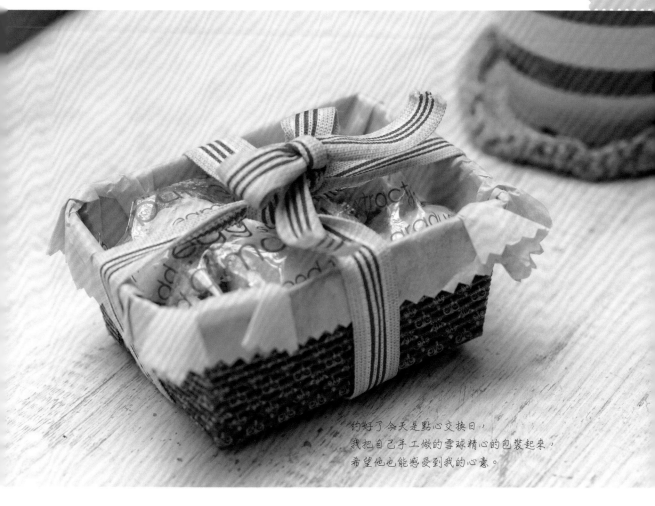

釣好了,今天是點心交換日,
我把自己手工做的雪球精心的包裝起來,
希望他也能感受到我的心意。

雪球點心的包裝

 材料

蛋糕紙盒一個
印有英文字的透明塑膠袋一個
牛皮紙一張
布緞帶一條

 作法

先將牛皮紙放在蛋糕紙盒裡,四邊用鋸齒剪刀修出波浪
狀,將雪球放進塑膠袋後再放於盒子內,最後打上蝴蝶結
就好了。

蛋糕紙盒在食品原料店都可
以找得到。如果不喜歡用牛
皮紙也可以用比較薄的麻紙
或是包裝紙。

質感滿分的筆記書

 材料

花布一塊
彩色皮繩二條

 作法

1. 把書放在布的中央；

2. 打開書將布的右端摺入；

3. 左端也往右摺入；

4. 上下均摺好後，用雙面膠固定包裝布；

5. 取咖啡色皮繩上下繞二圈後打上蝴蝶結，再用另一種顏色
的皮繩左右繞一圈後也打蝴蝶結就好了。

用剩的花布千萬別丟，就算布不不夠大也沒關係，隨意的包法加
上彩色皮繩，既別緻又好看。書、筆記本、雜誌、相簿等都可以
這樣包。

1

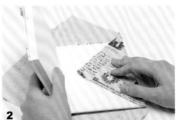
2

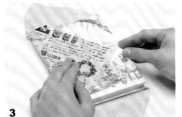
3

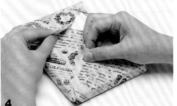
4

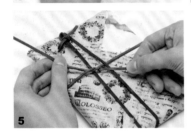
5

想送一本喜歡的筆記本給朋友，
稍微露出一點點答案和封面讓他猜，
配上適合的花布，這樣就足夠特別。

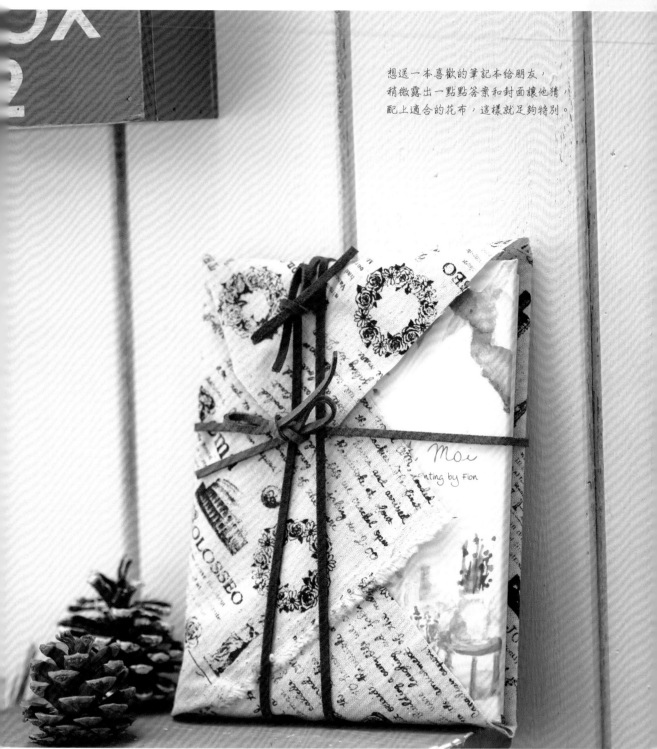

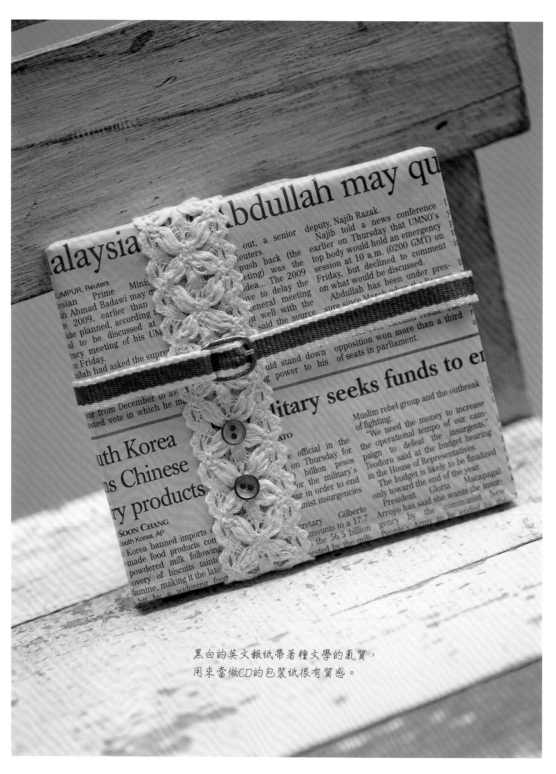

黑白的英文報紙帶著種文學的氣質，
用來當做CD的包裝紙很有質感。

獨特的CD包裝

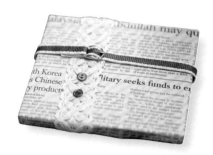

材料

黑白英文報紙一張
蕾絲織帶一條
鈕扣二個
緞帶一條
金屬釦環一個

作法

1. 禮物先用基本包裝法包好；蕾絲織帶上縫上鈕扣，再用雙
 面膠貼於包裝好的CD上；
2. 將緞帶穿入金屬釦環；
3. 用透明膠固定緞帶和釦環；
4. 以繫皮帶的方式將緞帶繫於禮物上就好了。

金屬釦環是從平常不穿的衣物上收集下來的，在一般服飾材料行
也可以買得到。

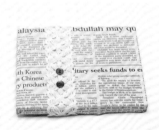
1

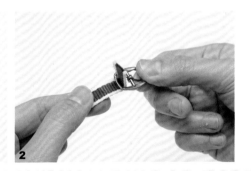
2

3

4

小小幸福花籃

材料

小籃子一個
透明塑膠紙一張
插花用海綿一塊

作法

1. 剪下大小可以覆蓋滿籃子的透明塑膠紙；
2. 將透明塑膠紙塞入籃內，可以避免海綿中的水流出來；
3. 將海綿裁切成適當的大小並放入籃中；
4. 將花草剪短後插入海綿中，再注入清水，讓海綿吸滿水分即可。

插花時先插入大朵花卉，再用小朵的花去適量裝飾就好了。鮮花大約可以放1～2週，要記得1～2天就補充一次海綿水份。

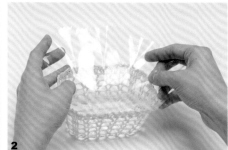

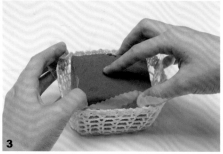

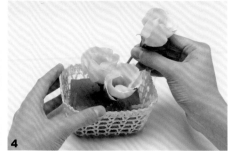

去朋友家拜訪時，隨手帶上這樣別緻的小禮物，
相信大家都會很喜歡的。

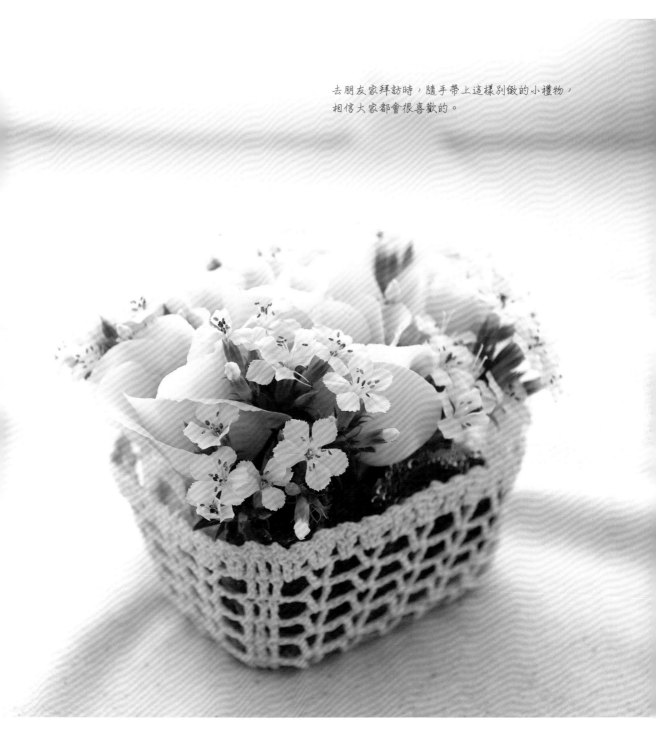

改造後的澆花容器帶著自然復古的鄉村風，
也非常適合當作聖誕小禮物呢。

澆花器的獨特設計

材料

英文報紙一張
彩色墨水適量
花器一個

作法

1. 將染好色的報紙風乾,撕成小片塗上1:1加水稀釋的白膠;
2. 將報紙貼在花器的表面;
3. 包裝紙風乾後,在花器內插入可愛的小花並注入清水。

 這裡報紙的染色是塗上彩色墨水,用一般的水彩顏料也可以喔。

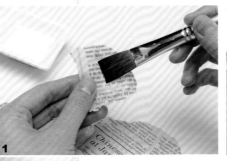

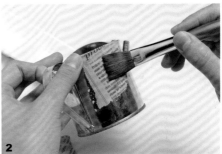

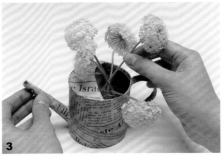

棉織帶蓋上英文字，這就是屬於他獨一無二的緞帶囉。

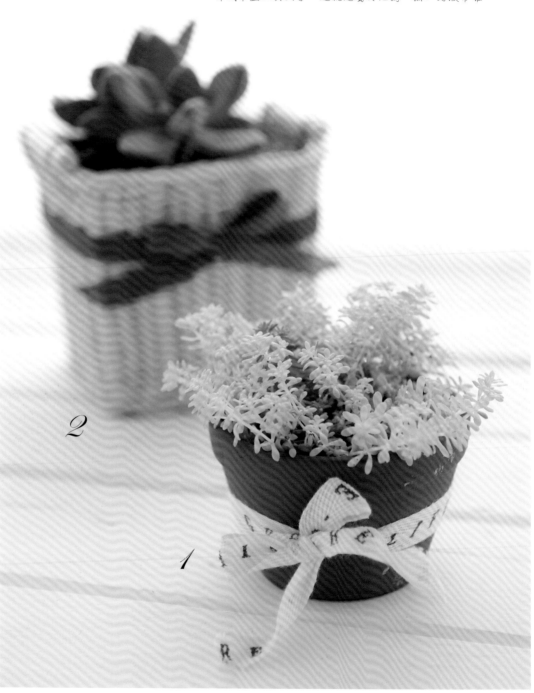

深呼吸小盆栽

材料

棉織帶一條
印章、印泥
竹籃一個
緞帶一條

作法 1

1. 在織帶上蓋出所要的英文句子；
2. 直接綁在盆栽上打出蝴蝶結。

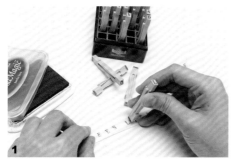

作法 2

竹籃上打上咖啡色緞帶，再將盆栽直接放入竹籃中就可以了。

竹籃子在39元商店或是家飾店都可以方便購得喔。

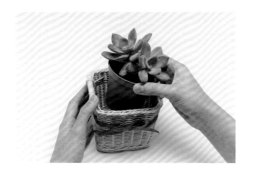

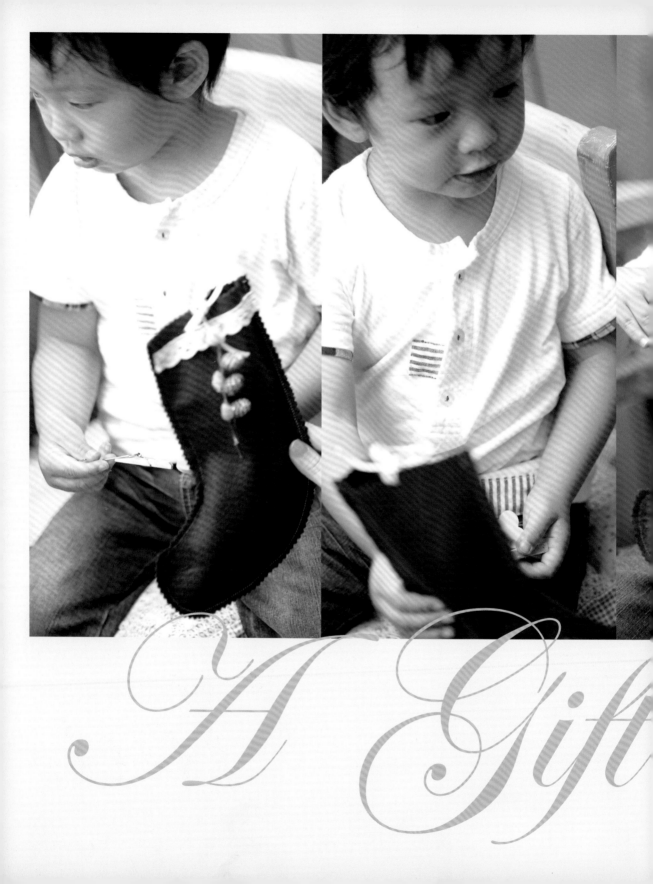

A Gift

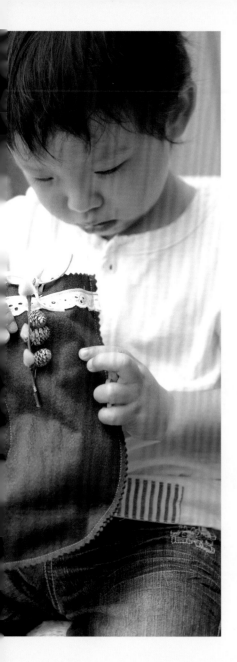

Lesson 4
禮物的季節·100%的心意

特定的節日，想送禮物給特別的人，
該怎麼表現自己的祝福和心意呢？
到底是該打上美麗的蝴蝶，還是讓它簡單又素雅？
適當的禮物加上別出心裁的包裝，肯定能讓禮物加分。

Style 1 ● 特別的節日

Style 2 ● 盛重的祝賀

Style 3 ● 給男生與女生

to You

情人節的浪漫包裝

材料

粉紅色大緞帶一條
圓點包裝紙一張
鑲鑽字母釦四個
粉紅色麻繩一條

作法

1. 禮物盒用基本包裝法包好後,用粉紅色大緞帶打出十字結;字母先用麻繩串起來,繞過緞帶中間打結固定;
2. 最後再把粉紅色緞帶打上蝴蝶結就好了。

故意用粉紅色圓點包裝紙配上粉紅色大緞帶,配合情人節的主題,包裹甜蜜的巧克力。鑲鑽字母釦在一些飾品材料店就可以買到,還能自己加工,用來串成項鍊或是手鍊。

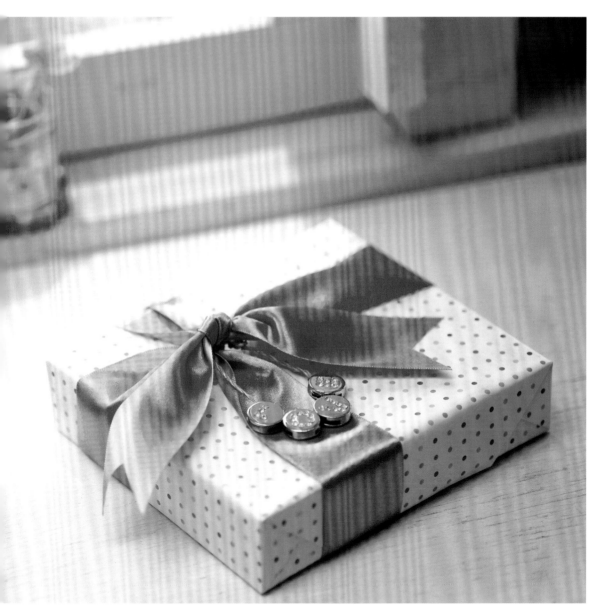

悄悄地用字母釦子拼出LOVE，這麼直接的心意當然專屬於情人囉。
希望她也能偷偷發現這份藏在裡面的小驚喜。

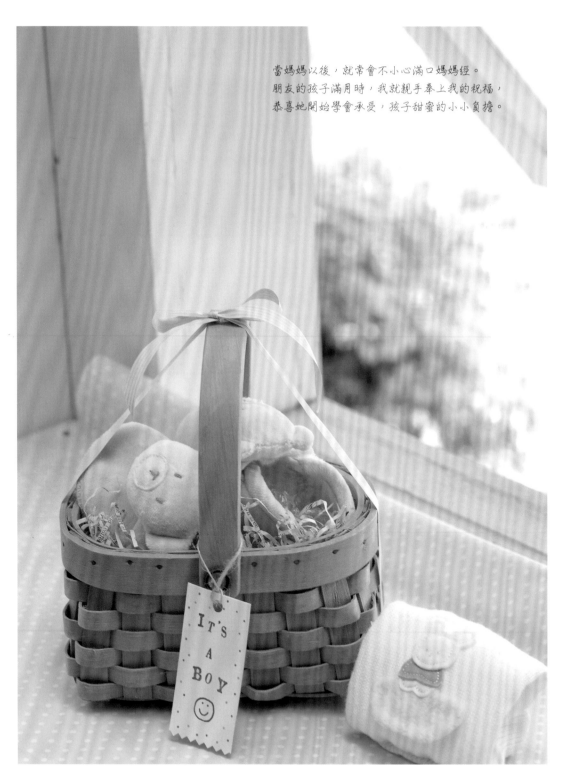

當媽媽以後，就常會不小心滿口媽媽經。
朋友的孩子滿月時，我就親手奉上我的祝福，
恭喜她開始學會承受，孩子甜蜜的小小負擔。

IT'S
A
BOY
☺

給Baby的滿月贈禮

 材料

> 小竹籃一個
> 碎紙條少許
> 緞帶一條
> 小吊卡一張

 作法

1. 在籃子底部裝滿碎紙條，把小禮物放在上面；
2. 緞帶則直接繞過籃子後，在最上方打上蝴蝶結就好了。

> 禮物本身就很可愛，所以故意露出禮物，不用太花俏的包裝，下面墊碎紙條有豐盛的感覺之外，也可以保護禮物不被竹籃刮傷。

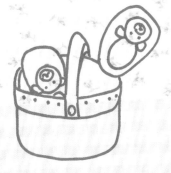

1.

2.

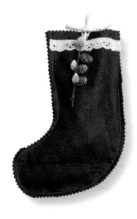

聖誕襪的驚喜

材料

咖啡色不織布二條
白色蕾絲織帶一條
白色蠟繩一條
乾燥花一朵
針、線

作法

1. 用鋸齒剪刀剪下襪子造型的不織布兩片；
2. 其中一片正面的上方縫上一條白色蕾絲織帶；
3. 兩片重疊後沿邊縫合起來，留下上方缺口；
4. 在上面鑽一個小洞後打上白色蠟繩蝴蝶結，再別上乾燥花裝飾就好了。

故意將手縫線縫在正面，這樣更有手作雜貨的感覺。聖誕襪也可以掛在門上或是聖誕樹上，這樣更有聖誕節的氛圍喔。

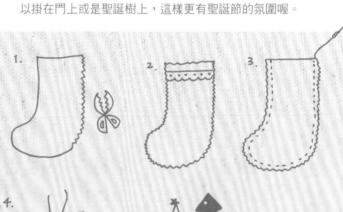

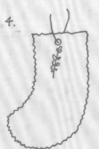

聖誕節當然就要有聖誕襪的出現囉。
自己動手做一只，
讓寶貝掛在床頭，偷偷地把禮物擺進去，
你看，他這樣看起來是不是可愛極了。

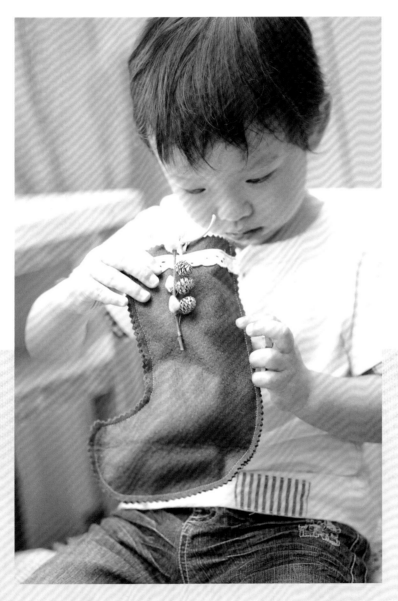

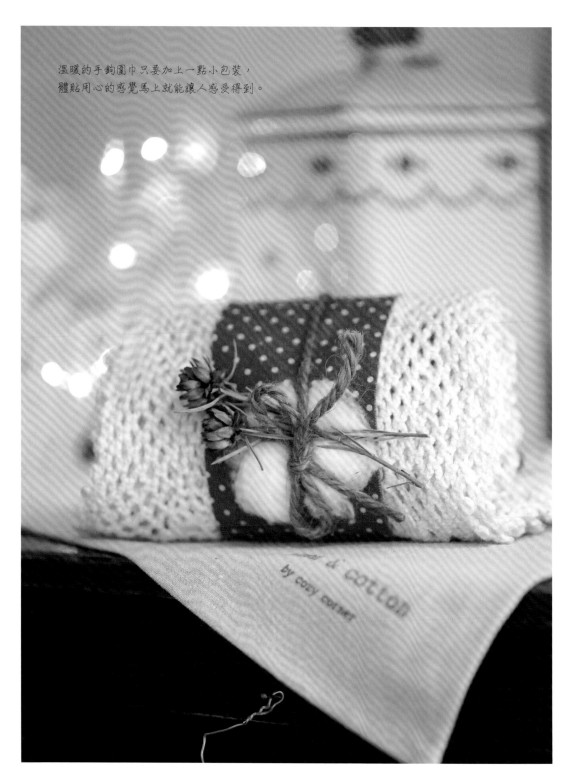

溫暖的手鉤圍巾只要加上一點小包裝，
體貼用心的感覺馬上就能讓人感受得到。

溫暖的手鉤圍巾

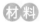 **材料**

圓點布一塊
粗麻繩一條
乾燥松果二朵
棉花少許

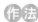 **作法**

1. 把圍巾捲起來；

2. 用一塊長方形的紅色點點布捲在外面；

3. 綁上粗麻繩；

4. 下面塞入松果和棉花就好了。

 圍巾和點點布要不同色系深淺的搭配，才會讓包裝更出色。

1.

2.

3.

4.

浪漫的婚禮

材料

　白色包裝紙一張
　胸花別針一個
　緞帶一條

作法

1.將禮物先用白色包裝紙上下包好；將左右兩邊拉回中間作
　出花朵的感覺；
2.先用細銅線或緞帶束緊；
3.再將胸花別針別在上面就好了。

花朵的部份可以在束好後再用剪刀修出好看的樣子。胸針使用其
他淡色系的也可以。

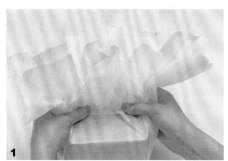

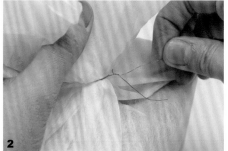

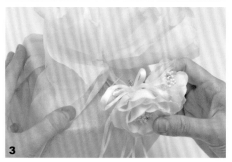

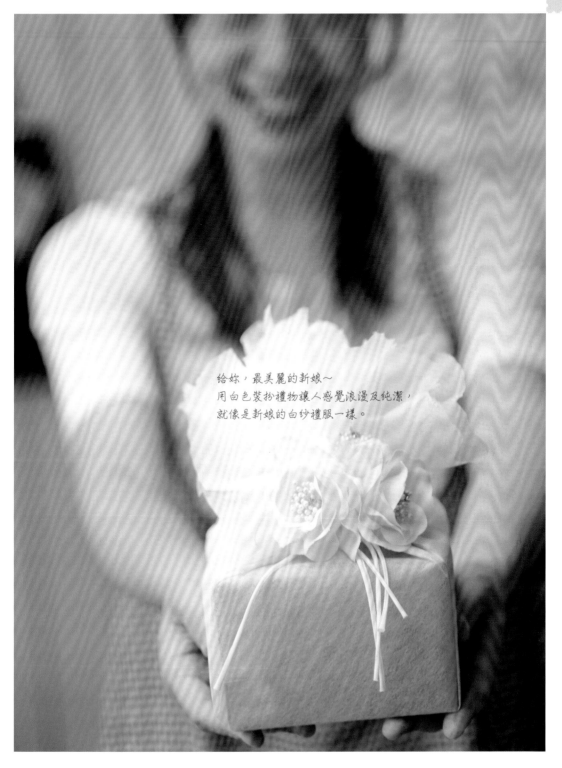

給妳,最美麗的新娘～
用白色裝扮禮物讓人感覺浪漫及純潔,
就像是新娘的白紗禮服一樣。

給長輩的華麗皮草

牛皮紙袋一個
毛皮布一條
棉織帶一條
金釦子一個

作法

1. 將禮物放入現成的牛皮厚紙袋裡，取一段毛皮布繞在紙袋表面，背面用膠帶固定；棉織帶綁上十字結，在織帶上割出小洞；

2. 棉織帶上扣入金釦子就可以了。

不管是送手鐲、手錶或是金飾，通常送給長輩的禮物會較貴重，直接利用這種在文具店買的，裡面有泡泡紙的牛皮紙袋就不怕摔傷了。毛皮布和金釦子在服飾材料行都可以購得。

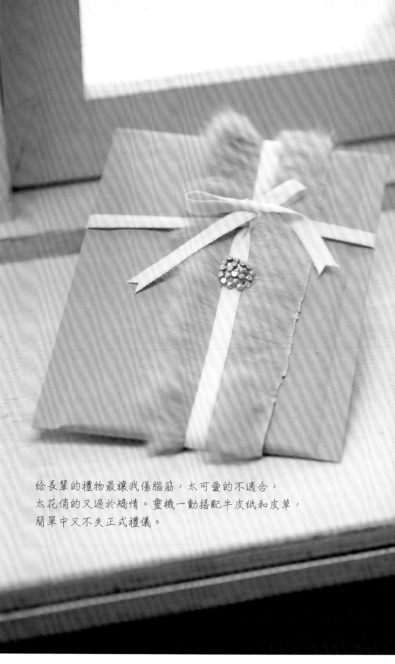

給長輩的禮物最讓我傷腦筋，太可愛的不適合，太花俏的又過於矯情。靈機一動搭配牛皮紙和皮草，簡單中又不失正式禮儀。

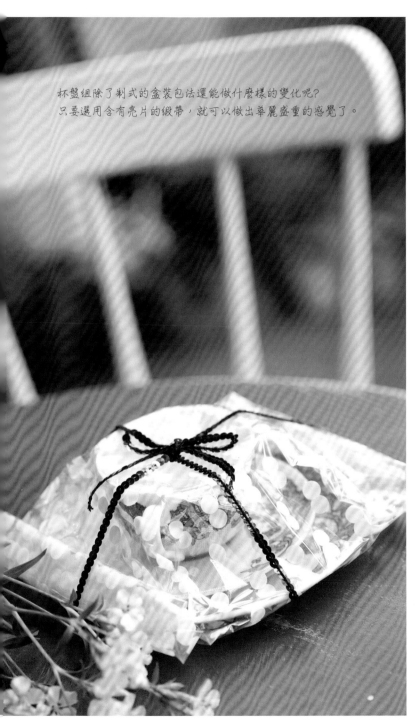

精緻的
杯盤餐具

杯盤組除了制式的盒裝包法還能做什麼樣的變化呢?
只要選用含有亮片的緞帶,就可以做出華麗盛重的感覺了。

材料

厚紙板二張
透明包裝紙一張
亮片緞帶一條

作法

盤子與咖啡杯組重疊放,中間墊一張厚紙板放在圓點圖案的透明包裝紙上,左右先折起包好,再將上下方的包裝紙往上捲,貼上膠帶固定,最後綁上蝴蝶結就可以了。

大盤、咖啡盤與杯之間可以墊一塊厚紙板可用來防滑。亮片緞帶在服飾材料行就可以買得到。

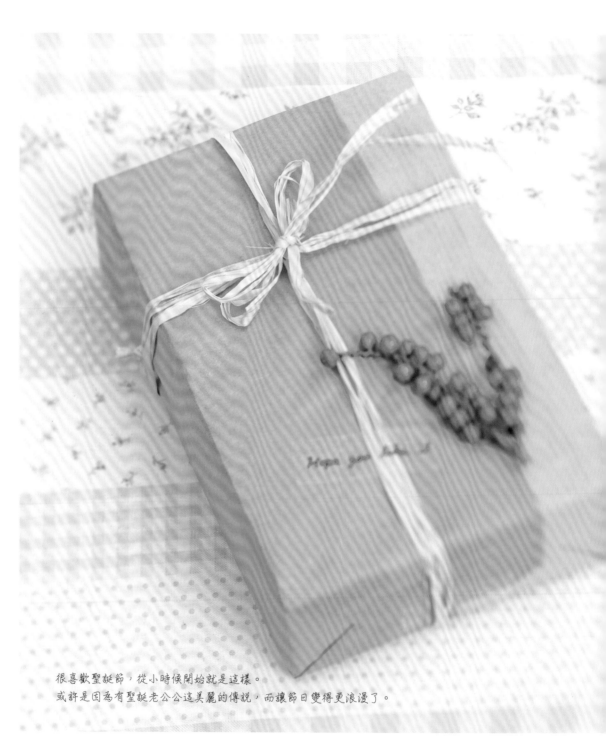

很喜歡聖誕節，從小時候開始就是這樣。
或許是因為有聖誕老公公這美麗的傳說，而讓節日變得更浪漫了。

綠色樂活賀禮

材料

深淺顏色包裝紙各一張
拉菲草一條
紅色果子一束

作法

1. 先在禮物盒外套上淺色包裝，再放上深色包裝紙上，以基本包裝法完成禮物包裝；
2. 用拉菲草綁上十字蝴蝶結；
3. 右下方用白膠貼上紅色果子當作裝飾；
4. 貼上半透明的膠帶並寫上文字，這樣就更有創意喔。

紅色果子可以在花市裡買到。簡單的運用不同深淺的綠色包裝紙搭配上紅色果子，就是一款相當素雅的聖誕節包裝法喔。

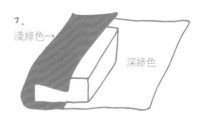

1.
淺綠色→　深綠色

2.

3.

4.

Hope you like

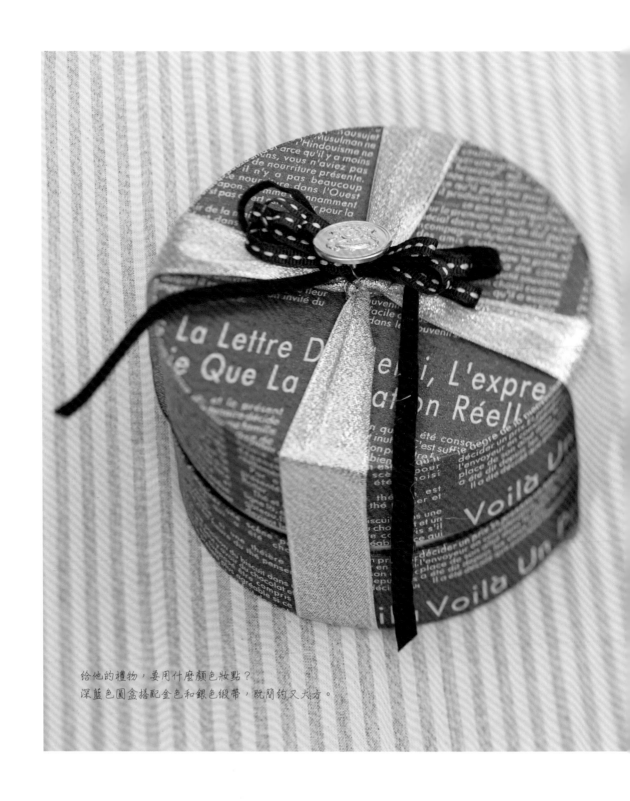

給他的禮物，要用什麼顏色妝點？
深藍色圓盒搭配金色和銀色緞帶，既簡約又大方。

沉穩的藍色圓盒

材料

圓形包裝盒一個
銀色緞帶一條
絨布緞帶一條
點紋緞帶一條
金色鈕扣一個
細銅線一條

作法

1. 將禮物放入現成的包裝盒裡，圓盒上面用銀色緞帶打十字結；
2. 緞帶在背面貼膠帶固定；
3. 將絨質緞帶做出蝴蝶結，上面加上點紋的長型緞帶花（見基礎包裝p19）；
4. 將金鈕扣用細銅線穿過後先固定兩種緞帶，最後再固定於銀色緞帶上。

包裝盒是在包裝店裡購買的，可以裝入想要送給男生的領帶或是手錶等禮物。金鈕釦是從大衣附送的備釦，也可在服裝店買到。

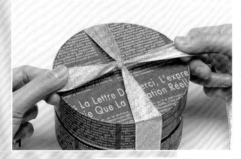

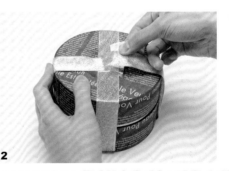

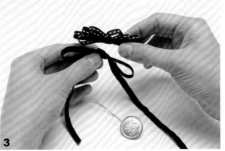

蛋糕模的盛裝

材料

鋁製蛋糕模一個
棉花適量
白色緞帶一條
透明塑膠袋一個
粉紅色緞帶一條

作法

1. 利用可愛的鋁製蛋糕模作底盤，先量好棉花的份量後，將項鍊垂掛於棉花上，再整個裝進底盤裡；

2. 剪一段白色緞帶，在上面寫上祝福的小語；

3. 將緞帶黏貼固定在底盤後面，最後用透明袋裝起來後，包裝表面用雙面膠貼上粉紅色緞帶就好了。

寫祝福小語的時候我習慣用英文，英文字寫起來筆畫少，比較漂亮。當然如果你要用中文也可以，但是字距要記得留寬一點。

1

2

3

透明又柔軟的感覺，是女生最愛的設計，
放進送給她的美麗項鍊，她一定會非常非常喜歡。

家裡的寶貝調皮又搗蛋，
看見喜歡的東西就會充滿好奇心，
看到他單純著快樂的表情，
所有生活上的辛苦好像都不再重要了。

給頑皮的小男生

材料

　包裝紙一張
　棉質緞帶一條
　藍色緞帶一條

作法

1. 先將球上的包裝紙上下交疊固定，左右再分別摺起來後，
用膠帶固定於球上；

2. 用柔軟感的雙色帶十字交叉打結固定，上面再綁出一個可
以提起的環節；

3. 取一條藍色緞帶將小汽車綁上蝴蝶結，再固定於球上。

車子和小球都是小男生會很喜歡的禮物，把小禮物就綁在大禮物
上，小朋友見到就會很開心。

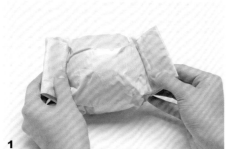
1

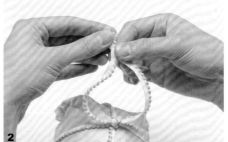
2

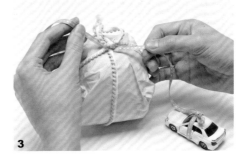
3

髮飾可以留下來幫小寶貝綁頭髮，不管是馬尾還是繫上麻花辮，
就是想把她打扮成漂亮的小公主。
希望能從此牽著小公主嫩嫩的手，帶著她一步一步往前走。

給甜美的小女生

材料

格子布一塊
針、線
棉花少許
彈性繩一條
木扣子一個
布丁罐子一個
碎花布一塊
彩色麻繩一條

作法

1. 先剪一塊直徑約6cm的圓形碎花布；
2. 周圍以平針縫縫好，拉起成為縮口；
3. 裡面塞入棉花；
4. 將彈性繩打結成一個圈，一起塞進去後再拉緊束口；
5. 縫上可愛木扣子就是髮飾了；
6. 玻璃罐中裝入可愛小糖果，瓶口綁上格子布和麻繩；髮飾就可以當作緞帶套上去了。

吃完的手工布丁罐連著蓋子一起保留起來，只要裝入可愛的糖果，就成為讓小女生非常開心的禮物了。

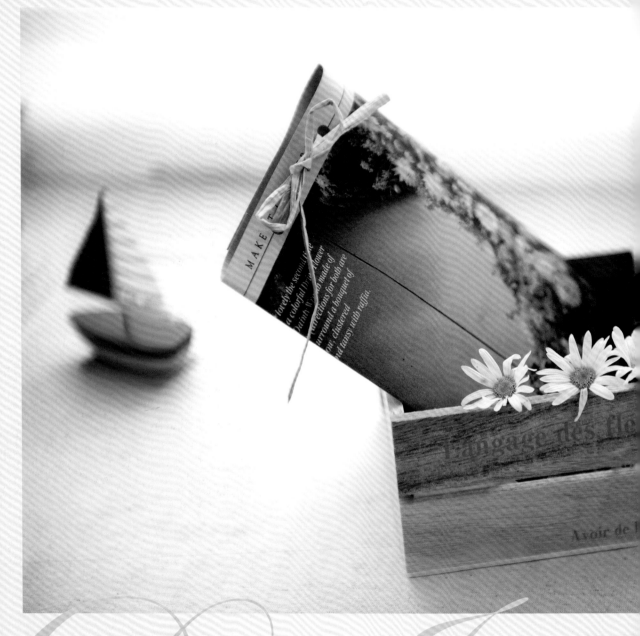

Do It by

Lesson 5
卡片和禮物袋的創意手作

手工卡片很可愛也很獨特，但是許多人都以為DIY很困難，
其實製作方法非常簡單喔。
這個單元要提供給您一些小卡片、禮物袋的製作方式，
可以寫上貼心話語附在禮物上，
或是直接把禮物裝進禮物袋裡，既簡單又方便呢。

Style 1 • 禮物袋DIY

Style 2 • 手工做卡片

Yourself

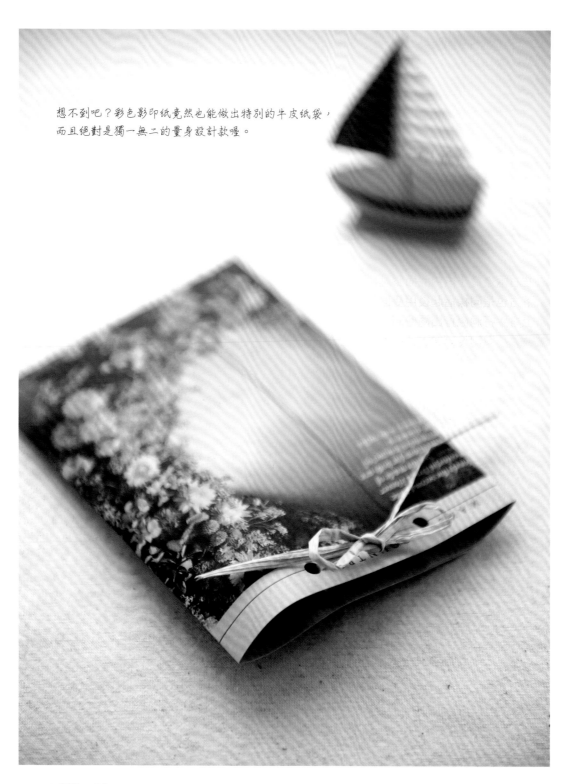

想不到吧？彩色影印紙竟然也能做出特別的牛皮紙袋，
而且絕對是獨一無二的量身設計款喔。

樂活牛皮紙袋

　牛皮紙一張
　喜歡的書本一冊
　拉菲草一條

1. 將漂亮的圖案彩色影印下來；

2. 裁切出所需紙袋的大小；

3. 左右兩邊摺起後用雙面膠黏貼固定；

4. 下方也是同樣摺起後用雙面膠固定；

5. 上方用打洞機打出兩個洞；

6. 放入小禮物後再穿過拉菲草，打上蝴蝶結就好了。

影印的包裝紙用風景畫或是原文書都可以。紙張要選用較厚的
紙，才能摺出硬挺的包裝袋。需要郵寄的話，記得另一邊要留空
白填寫寄送資料喔。

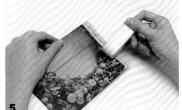
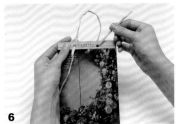

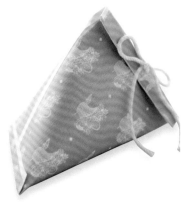

三角立體紙袋

材料

厚紙一張
喜歡的書本一冊
棉繩一條

作法

1. 如前面樂活牛皮紙袋的步驟1～4，做出一樣的紙袋。將做好的平面紙袋開口處對角摺起，放入禮物；
2. 袋口往下摺約1.5公分，當做蓋子；
3. 在袋口打洞後穿過綿繩，即可固定開口。

✎ ..

三角紙袋相當好用，因為是立體的袋型，不管放入什麼形狀的禮物都可以，這樣就不用害怕禮物沒有外盒，或不是方形的禮物而不容易包裝的問題了。

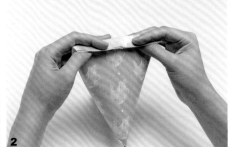

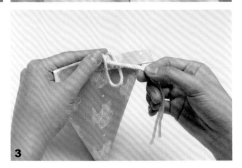

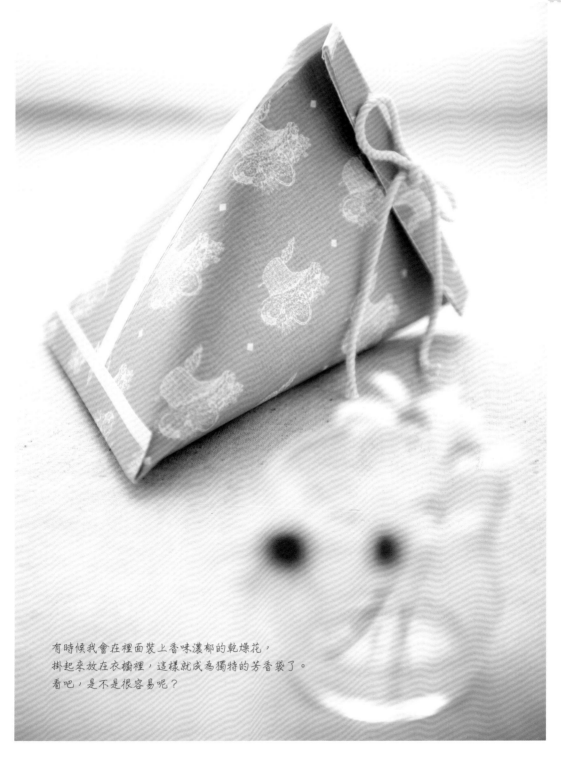

有時候我會在裡面裝上香味濃郁的乾燥花，
掛起來放在衣櫥裡，這樣就成為獨特的芳香袋了。
看吧，是不是很容易呢？

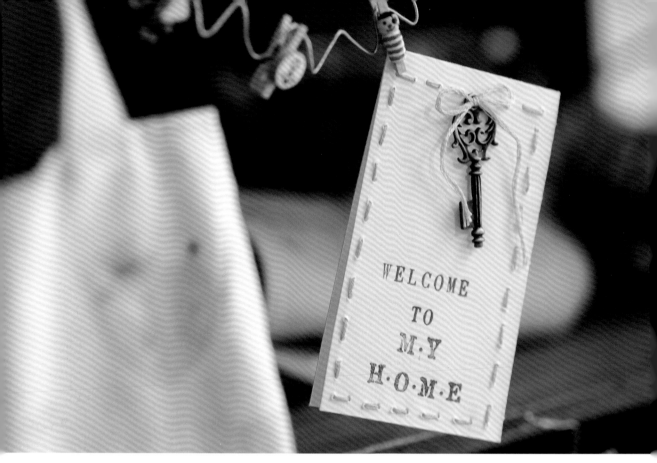

手工卡片DIY——邀請卡

(材料)

圖畫紙一張（寬7＊長24cm）

字母印章、印泥

繡線一條

針

鎖匙一把

(作法)

1. 圖畫紙長邊對摺成7＊12cm，用字母印章在圖畫紙上蓋出 welcome to my home字樣；

2. 用繡線穿針縫出邊框，最後於上端穿過鎖匙打結固定就 可以了。

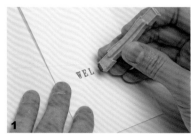

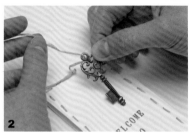

這是附在禮物上的邀請卡，在卡片裡面可以寫上你邀請的文字 喔。

手工卡片DIY——生日卡

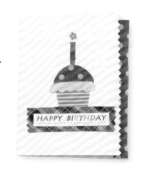

 材料

圖畫紙一張（寬19＊長12 cm）

碎花布數張

電腦列印字卡一張

 作法

1. 將圖畫紙寬度先對摺，前頁用鋸齒剪刀剪1cm成花邊，後頁右邊貼一段圓點布當做裝飾；

2. 利用小碎布剪貼出蛋糕的形狀黏貼在卡片中央；

3. 黏上蠟燭和小小燭火；

4. 格紋布兩邊用鋸齒剪刀剪出花邊後貼上彩色 HAPPY　BIRTHDAY字卡，並用白膠固定於卡片下方就完成了。

碎花布是平常用剩下的，顏色的搭配上可以隨個人喜好和方便，不管做成巧克力口味或是草莓口味，都非常可愛。HAPPY　BIRTHDAY字樣可以用彩色筆或是蠟筆寫在厚紙板上，或是用電腦列印，再剪下就可以了。

1

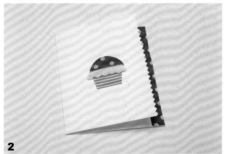

2

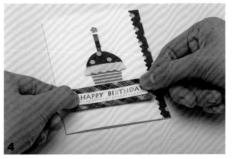

4

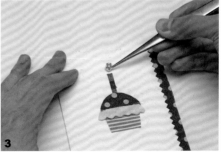

3

手工卡片DIY——感謝卡

材料

圖畫紙一張（寬13＊長22 cm）
條紋布一塊（寬12＊長10 cm）
電腦列印字卡一張
針、線
包釦一個

作法

1. 將圖畫紙對摺成13*11cm；將條紋布車縫或手縫在卡片正面，在正面偏左邊縫上可愛的包釦；

2. 用白膠貼上印有THANK YOU字樣的電腦列印小卡就可以了。

包釦和條紋布、色卡等都可以使用一樣的花色，這樣比較有整體性。這裡的包釦是我自己做的，你也可以購買類似的色系就可以了。

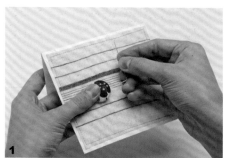

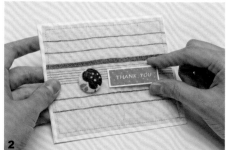

手工卡片DIY──小吊卡

材料

圖畫紙（寬5＊長10 cm）
碎花布（寬5＊長6cm）
蕾絲織帶二條
彩色紙藤一條
電腦列印字卡一張

作法

1. 剪一塊碎花布和兩段蕾絲織袋；再用電腦印出想說的字樣；
2. 碎花布先用白膠貼固定在圖畫紙上，再貼上蕾絲織帶及字卡；
3. 用打洞機打洞後，穿過彩色紙藤做出吊環就可以了。

小吊卡非常實用，平常就可以多做一些備用。禮物上只要綁上吊卡就會更顯可愛，具有裝飾性的功能喔。

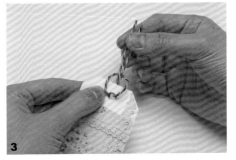

紙袋和紙盒巧設計

常常有朋友和我說他們實在沒時間自己做繁瑣的禮物包裝，可是又覺得外面的包裝感覺不出創意和設計。

其實只要發揮一點點的巧思，就能在禮物的包裝盒或是紙袋上做些小變化。像是在紙盒上用橡皮章蓋上想要和收禮者說的話，再打上漂亮的緞帶，這樣既簡單又有創意，收禮者還會細心的去看外面的包裝盒呢。

紙袋上可以發揮的設計更多，將平常用剩的小碎布剪成可愛的圖案、縫上小鈕扣，貼在紙袋外就會很好看。或是雜誌漂亮的內頁，或是有不要的卡片，將上面漂亮的小花朵或是圖案剪下，也貼在紙袋上，這樣是不是就多一點鄉村風了呢？

後記

從一個平凡的上班族慢慢實現了自己的雜貨夢想。
如果你現在問我，現在還想做些什麼？
我會說：我想作一個真正能把雜貨精神融入生活中的平凡
媽媽。

回家。親手幫寶貝縫製上幼兒園時背的小包包、美勞課的
小圍裙、
陪他一起午睡的熊、下課後的小點心…
晴天再一起到花園當園丁、雨天一起體會簡單的幸福…

可以這麼幸福，除了要感恩【Cozy corner】這顆夢想的種
子，
因為大家的支持繼續努力開花結果之外，
家人和一起辛苦的夥伴，彼此加油打氣，更是我最重要的
動力！
可以一直擁抱著夢，是多麼美好的事。

每天都在許多人羨慕的環境裡工作，
滿足著我想把雜貨融入生活的心意，
一點、一點地慢慢堆積…
很辛苦，但心底是熱切的。

也許，這樣就夠了。
因為有喜歡的事可以做，不就是生活上最大的快樂嗎？

C O P Y R I G H T

腳丫文化
▉ K041

讓禮物100分的50種包裝

國家圖書館出版品預行編目資料

讓禮物100分的50種包裝 / 張曉華著. -
第一版. 臺北市 ： 腳丫文化, 民98.06
ISBN 978-986-7637-49-9 (平裝)

1. 包裝設計 2.禮品

964.1 98007784

著 作 人 ：張曉華
社　　長 ：吳榮斌
企劃編輯 ：黃佳燕
美術設計 ：游萬國
出 版 者 ：腳丫文化出版事業有限公司

總社・編輯部

地　　址 ：104 台北市建國北路二段66號11樓之一
電　　話 ：（02）2517-6688
傳　　真 ：（02）2515-3368
E - m a i l ：cosmax.pub@msa.hinet.net

業 務 部

地　　址 ：241 台北縣三重市光復路一段61巷27號11樓A
電　　話 ：（02）2278-3158・2278-2563
　　　　　：（02）2278-3168
E - m a i l ：cosmax27@ms76.hinet.net
郵撥帳號 ：19768287腳丫文化出版事業有限公司

國內總經銷 ：千富圖書有限公司（千淞・建中）
　　　　　　（02）8521-5886
新加坡總代理 ：Novum Organum Publishing House Pte Ltd. TEL:65-6462-6141
馬來西亞總代理 ：Novum Organum Publishing House(M) Sdn. Bhd. TEL:603-9179-6333
印 刷 所 ：通南彩色印刷有限公司
法律顧問 ：鄭玉燦律師（02）2915-5229
定　　價 ：新台幣 250 元
發 行 日 ：2009年 6月 第一版 第 1 刷
　　　　　　　　　6月　　　　 第 2 刷